第一次
玩攝影就上手
拍出好照片一定要懂的
100招

CHAPTER 01 鴻蒙開靈猴降人世 拜名師得賜悟空名

CHAPTER 02 惹慧能悟空險遭算 眾和尚聽講攝影經

CHAPTER 09 觀世音托夢唐玄奘　流沙國搭救沙悟淨

CHAPTER 10 宿古寺師徒丟神器　玉蘭會悟空鬥老道

CHAPTER 11 女兒國八戒遭譏笑 欲圖強師徒組外拍

CHAPTER 12 孫悟空詳解魔術手　老方丈奇冤得洗雪

CHAPTER 13 影清寺唐僧戲悟淨 孫悟空獅駝遇故人

CHAPTER 14 歷萬險終抵大雷音 大雄殿師徒面佛祖

話說鴻蒙初開，天地間便幻化出一隻靈猴。有人說他是海邊的石猴，歷經了千萬年，吸收了天地日月的靈氣，成為神靈。

其實我也不大相信，因為本書後文中，大多數吸收了天地日月靈氣的東西都成了妖，怎麼唯獨猴子這麼幸運呢？不管那麼多了，反正一天，石猴崩裂，靈猴出世。

雖然是靈猴，童年生活也是坎坷。無父無母，姥姥不疼舅舅不愛。只能自己安慰自己，「天將降大任於斯人也，必先苦其心志，勞其筋骨……」云云。無奈，靈猴仍只能四處雲遊，天下為家，一日，他來到了花果山，看這裡山清水秀，果樹豐茂，心想，我還瞎折騰什麼，在這歇了得了。

後來，花果山的本地猴子不高興了，你算哪一路呀，跑這佔山為王。不知經過多少次的打打殺殺，猴子們服了，打不過這小子，乾脆我們投降得了。靈猴當了大王，因為長得漂亮，還有個別號叫美猴王。他麾下那成百上千的猴子猴孫，沒有一個不服他的，特別壯觀。

地方美，無事做，總會令人萌生很多想法。人尚且如此，何況靈猴呢！一日，一個小猴給他們的大王拿來一樣寶貝，據說是偷來的。小猴吹得可神了，這東西輕輕一按，就能記錄下大王的英姿。一群猴子上來擺弄，有說按這按鈕的，有說轉這個轉盤的，有說拆開看看的，還有說澆泡尿試試的。

「住手！」一聲呵斥，猴王震怒了。「你們真沒用，還是我來！」可是吼也不管用，這玩意兒大王也沒用過呀，東瞅瞅西看看，怎麼能瞧出些端倪呢？

猴王畢竟是猴王，不服不行。他一擺手說，孩兒們，你們好好看著我們的注意防火防盜防傳銷。我去人間投名師訪高友，搞定這玩意。說罷，大王出了水簾洞，下了花果山，向人間去了……

來到山下，猴王舉目無親，不知該去哪裡。日子一天天過去了，漸漸銀子也花的差不多了，猴王也鬱悶了。但英雄永遠是英雄，就像金子落入荒草之中也會閃閃發光一樣。一日，猴王落魄在街頭，遇到一個老乞丐，身上那髒呀，衣服那破呀，一個老乞丐一樣，我給你指個明路吧。猴王說算了吧，你看你可憐，我看你自己不去走？老乞丐叫住猴王，對他說：你這個玩意叫照相機。此機只應天上有，人間難得幾回聞。

你要想學好照相本領一定要投對世外高人，你可以到華山圓空寺，那裡的弘光法師當屬當今「上得天堂，下得暗房」的攝影界第一世外高人。你拜他為師，要不了多久，一定能威震影壇，名滿天下。只是此去千里之遙路途艱險！

猴王聞聽此說，覺得老乞丐不是凡人，莫非神仙點化，於是謝過老人，按照指點起往圓空寺。

且說猴王一路上饑餐渴飲，曉行夜宿，這一日來到圓空寺山門外。抬頭看去，這寺廟依山而建，院落重重，碧瓦森森，古樹掩映，山門上書「圓空寺」三個鑲金大字。猴王心想好一座巍峨的古剎呀！往兩邊看，有一副對聯，上聯是「戒貪戒淫戒酒唯有色影無忌」，下聯是「悟生悟死悟空更要行色入間」。猴王看了發愕，這是什麼意思？

正在此時，山門裡出來一個小和尚，見了猴王問：「施主，你是打尖還是住店？」

「我？……打尖怎講，住店又怎講？」

「那你還是吃麵吧！」

「不不不……我是拜師學藝的。」

「拜師學藝呀？那裡邊請吧，師父等候你多時了。」

要說這裡真不愧是攝影的最高殿堂。院子內掛滿了各種照片，有名山大川的倩影，美女施主的玉照，有伊拉克戰爭，有......長安奧運，最中間是一張天下奧會主席與一個老和尚的合影。他問那和尚，「這老傢伙是誰？」小和尚說，「那是著名影像理論家、教育家，天宮攝影協會終身榮譽主席，我家方丈弘光法師。」聽了小和尚的介紹，猴王對老和尚頓生敬畏。

小和尚帶著猴王穿過了層層院子，終於來到了禪堂。只見一個長老端坐堂上，慈眉善目，鼻直口方，剃得光頭，手握相機。兩側四十餘弟子肅立，個個高挑精神，好似刀劈斧砍一般整齊。

甫問呀，中間的肯定是師父呀，猴王心想，既然來拜師就要虔誠。他趕忙跪下，向師傅叩頭。

「堂下是何人？」老和尚開口說話了。

「弟子......弟子......拜見師父。弟子想拜師學藝，學這傢伙。」說著他把相機拿了出來。

「師父，求求您收下我吧，我從千裡外的花果山趕過來。一路受盡千辛萬苦......扒過火車，蹭過飛機，打過黑車，被票販子坑過，被流氓打過，被售票員哄下來服。」

「好了，好了......你叫什麼名字？」

「我......我......」猴王支吾了半天說不出來。

小和尚趕忙提醒，「你連名字都忘了？拿出身份證看看！」

「我沒有身份證呀，無父無母，員警不給我上戶口呀！」

「既然如此，我就賜你一個名字吧。你無父無母，四大皆空，就叫悟空吧！你乃一猢猻，就叫孫悟空吧！」

「孫悟空？好！哈哈，我有名字了，哈哈！」

「我已閉門修煉影像大法多年，不收徒弟你。看在你如此誠心的份上，為師考慮收你了。但是，但凡投入我門的弟子都要考試通過才行。只有闖過了這關，我才能收你。來呀，廣濟，出題......」

「遵命！」隨著一聲響亮的答應，從人群後面閃出一個小夥子。只見此人，長方臉，長頭髮，面部稜角分明，身材高挑，內穿白色襯衫，上繫黑領結，外罩黑禮

「這就是我寺著名主持人廣濟先生，最擅長『款待』嘉賓。」老和尚介紹說。

「師父，可是我沒學過照相呀！」悟空趕快求饒，

「少囉嗦，聽題，下面哪個品牌的前身是『日本光學公司』？」

悟空心想死翹翹了，可憐枉費我一路辛苦。看了一眼題，他不自暗笑，這我好像見過......「我選B。」

「恭喜你，答對了。」

A	B
Canon	Nikon
?	
C	D
SONY	PENTAX

幾家著名的照相機生產商

佳能（Canon），創立於1937年的日本，是世界著名的生產影像與資訊產品的綜合集團。佳能專業相機稱為EOS（Electro Optical System的縮寫）系列，意為「電子光學系統」。目前，佳能是世界上最有影響力的相機品牌之一。論壇中一般把佳能相機使用者稱為「C家」。

Nikon（尼康），創立於1917年，致力於光學和影像產品研發，Nikon是「日本光學」日文讀音（Nippon Kogaku）的羅馬字母縮寫。在光學時代，尼康就以其完備的性能、精湛的工藝和相對低廉的價格得到了廣大專業記者的認可。在數字時代，尼康同樣是世界上最有影響力的相機品牌之一。論壇中一般把尼康相機使用者稱為「N家」。

索尼（SONY），創立於1946年，總部位於日本東京，是跨數位、生活用品、娛樂領域的世界著名電子公司。2006年起，索尼跨足數位單眼相機領域，雖然比佳能、尼康起步晚，但是憑藉其雄厚的光學、電子基礎，近年來發展迅猛，形成了與佳能、尼康抗衡的單眼相機體系。論壇中一般把索尼相機使用者稱為「S家」。

賓得士（PENTAX），創立於1919年的日本，其前身是旭光學合資公司。1951年該公司試製第一台照相機，這也是日本生產的第一台35mm單眼相機。從此該公司一直專門從事單眼相機的生產。旭光學工業公司的照相機生產雖然晚於日本的其他幾家公司，但是它製造了多個照相機的世界第一和日本第一。論壇中一般把賓得相機使用者稱為「P家」。

「再聽題，請從下列圖片中選出一個上山拍攝山下夜景最應該帶的器材？」

悟空稍加思索說：「這個嘛，我選C。」

「恭喜你，又答對了！」

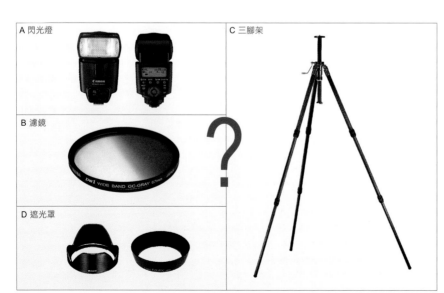

A 閃光燈

B 濾鏡

C 三腳架

D 遮光罩

Section 2

幾種常見附件

三腳架可用於穩定相機。拍攝夜景時，曝光時間較長，把相機放在三腳架上，可以避免畫面模糊。

閃光燈雖然能發光，但是其亮度有限，只能照亮近處的人或物體，無法照亮遠景。

濾鏡和遮光罩都是安裝在專業相機的鏡頭前面的器材，用於保護鏡頭和過濾雜光，後文會詳細介紹。

「最後一題是判斷題，有人說除去相機鏡頭上的灰塵應該用嘴使勁吹，對嗎？」

「不對！」

Section 3

如何正確清潔鏡頭

相機鏡頭是精密的光學設備，用嘴吹氣會帶來唾沫，反而污染相機。正確的做法是使用專門的相機清潔器材。

正確步驟如下：

首先使用吹氣球，擠壓出氣體吹走灰塵
注意：吹氣球的塑膠嘴不要碰到鏡頭，以免劃傷

如果第一招無效，可以考慮用專用毛刷輕輕刷

然後用鏡頭布（或鏡頭紙）蘸上鏡頭專用清潔液從鏡頭中間向邊緣輕輕擦拭
（有關清潔鏡頭的工具參見本書第 27 頁）

「恭喜你，太有才了，你答對了所有問題，我正式通知你：你被圓空寺錄取了！」廣濟說。

這時，弘光法師顫顫巍巍地走下禪床，雙手握住悟空的手，激動地說：「你是我見過最天才的學生，竟然一次回答對了所有的問題。我一定要好好培養你。」說著，老和尚讓身邊的小和尚取來四台相機，對悟空說，「這是四個品牌的相機，你選一台喜歡的吧，為師送給你。」

悟空逐一仔細觀瞧許久，拿起其中那台尼康（Nikon）相機對老和尚說：「既然我剛才選了耐吉（NIKE），我這次還選耐吉吧！」

「耐吉？」在場人立即暈倒……

老和尚畢竟功力不淺，掙扎著爬起來，問悟空：「你剛才答題時，把它當耐吉了？」

「是呀，我知道耐吉是名牌，所以選他。」

「那後兩道題你是怎麼想的呢？」

「這也簡單，上山拍攝夜景，路自然不

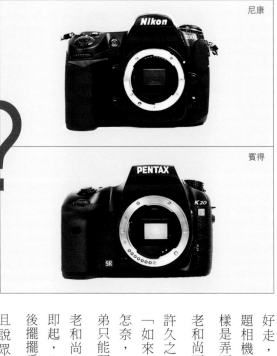

佳能　尼康　索尼　賓得

好走，需要C拐杖（三腳架）。最後一題相機鏡頭有灰塵怎麼能用嘴吹呢？那樣是弄不乾淨的，需要用水洗呀！」

老和尚再次暈倒……

許久之後，老和尚又爬了起來，心想，「如來呀！如來，你有沒有搞錯呀！」怎奈，一言既出駟馬難追，答應收了徒弟只能硬著頭皮教他。

老和尚當眾立下規矩，要悟空每天天亮即起，與眾和尚一起習學攝影大法，然後擺擺手讓大家散了。

且說眾和尚散去，唯有一人心中不服氣，「這猴崽子這麼得師父寵愛，讓我來修理修理你。」

惹慧能悟空險遭算
眾和尚聽講攝影經

且說悟空得了師傅賜的「耐吉」相機，高興得不得了，見人就炫耀，逢人就要給人家拍照。可是每當他做出拍照的姿勢，被拍的人總是大笑不止。

悟空也納悶，「他們笑什麼？難道沒見過照相的嗎？」

終於，有個好心的小和尚告訴他，師傅給你的相機不能用，那只是個機身，沒有鏡頭。

「機身，鏡頭？這都是什麼意思？」

小和尚繼續說：「阿彌陀佛，我佛慈悲。你用的相機叫作單眼反光相機，簡稱單眼相機，它由機身和鏡頭組成，兩者組合在一起才可以拍照，缺一不可。」

悟空只是搖頭，還是不懂。

「我暈！」小和尚繼續說，「你喝過水吧？」

「當然！」

「你見過茶壺和茶杯吧？」

「沒有！」

「那你怎麼喝的？」

「河邊。」

「對，你是猴子……」

小和尚靈機一動，從禪房裡取出了一套茶具，對悟空說，「這就是喝水的茶壺茶杯。對於單眼相機，茶壺好比機身，茶杯好比鏡頭，沒有哪個都沒法喝水。當然一個茶壺可以有多個茶杯，所以說一個機身可以配多個鏡頭。師父只給了你機身，也就是茶壺，沒有鏡頭，你拍不了照的，所以他們在笑話你！哈哈！」說完，小和尚樂呵呵地走了。

悟空在原地泛起了嘀咕，師傅這是故意刁難我嗎？

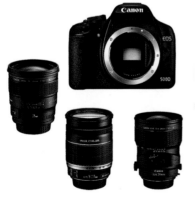

單眼相機的機身鏡頭
就像茶壺茶杯

這時，一個大胖和尚，一臉橫肉，撇著大嘴，邁著四方步，朝悟空走過來了，這就是剛才不服氣的慧能和尚。

慧能朝悟空走過來，一看就知道他是黃鼠狼給雞拜年，沒安好心。他從懷裡掏出來一個銀亮亮的東西，明晃晃奪人二目，冷森森令人膽寒，對悟空說，「你看這是什麼？」

悟空看了看，搖了搖頭。

「告訴你吧，這叫數位相機，西方人叫帝西（DC）。這傢伙比你那個強多了，鏡頭就長在機身上面，不用拔上拔下，而且還能伸縮。我們每人進門都給個帝西（DC），小巧方便，炫得很。唯獨給你一個又黑又蠢的大傢伙，這不是欺負你嗎？」

悟空將信將疑，心想這個小帝西確實可愛，難道師父偏心？

「應該不會，想必是這胖和尚在搗鬼。」悟空想。

單眼相機究竟好在哪

其實，慧能是在騙悟空。單眼數位相機是專業數位相機，而小型數位相機是業餘相機，兩者相比：

1. 單眼相機連拍速度快，不會錯失機會。

此時按下快門

單眼相機拍到的是這樣

單眼相機反應快，按下快門就抓到瞬間

小 DC 拍到的卻是這樣

小型數位相機反應慢，易錯失機會

2. 單眼相機配合特定鏡頭，淺景深效果好，能突出人物主體造型。

小型數位相機的照片往往背景雜亂

單眼相機能夠虛化背景突出主體

3. 單眼相機成像畫質高，畫面雜色、斑點較少。

單眼相機成像畫質高，在弱光下優勢明顯

小型數位相機在弱光下容易產生雜色、斑點，專用術語叫做「噪點」

數位相機的噪點（NOISE）主要是指感光元件（一般為CCD或CMOS，相當於傳統相機的底片）在圖像成像過程中所產生的雜色和斑點。

當圖片放大觀看時，這種現象會更明顯。專業攝影要想辦法減少噪點，從而獲得更乾淨的圖像。

產生噪點可能是感光度過高（關於感光度參見後文第80頁介紹）、感光元件的面積偏小、相機溫度較高、曝光時間較長等原因造成的。

4. 單眼相機操作手感好，手動功能豐富，利於攝影師發揮。

當然，單眼相機也有缺點，價格高、體積大、份量重是最主要的。選購單眼相機時，要考慮到自己的錢包、體力和對畫質的需求。單眼相機最適合追求畫質及拍攝快感的人士使用。

單眼相機手動功能豐富，操作手感好，攝影師可控制餘地大

小型數位相機操作介面簡單，攝影師可控制餘地小

「我的相機也不差，只是沒有鏡頭，等明早找師父討了鏡頭，一定會比什麼帝西強！」悟空說。

「你別急，我這就有鏡頭，你試試？」說著，慧能從懷裡拿出了一支佳能鏡頭，遞給悟空，「你來裝上試試吧！」

悟空接過佳能鏡頭，往師父給的尼康相機上裝，可是任憑悟空怎麼使勁，就是裝不上。「這個鏡頭有毛病！」悟空說。

「那好，再試試這個！」慧能又拿出一支索尼鏡頭給了悟空。

還是裝不上，悟空急得抓耳撓腮。

「別試了，師父唬你的，給你的機身根本用不了！師父看你是猴子，拿你找樂子罷了！哈哈哈……」慧能拿回鏡頭大笑著走了……暗想：「猴子這下要發生悲劇了！」

機身鏡頭間不能「亂點鴛鴦譜」

悟空的相機沒法安裝慧能的鏡頭，真正原因在於不同品牌相機的機身和鏡頭不能互用。也就是說買了佳能的機身只能用佳能的鏡頭，不能拿尼康、索尼等的鏡頭裝在佳能的機身上，其他品牌同理。

當然，還有一些廠商為佳能、尼康、索尼等廠家生產鏡頭，例如騰龍、Sigma、Tokina等。這些鏡頭被稱為副廠鏡頭。它們的優點是價格便宜，缺點是性能可能欠佳。初學者在買副廠鏡頭時一定要搞清楚該鏡頭的介面（專業稱為接環），是佳能接環還是尼康、索尼或賓得接環，弄錯了，買回家就是個悲劇了！

悟空氣得上躥下跳，七竅生煙，「我一定要找師父理論去！」

他衝到師父住的院子，看看師父的臥房，咦？怎麼沒有人呢？正在他遲疑的時候，

一個人從後面拍了他一下。他猛地回頭，叫了一聲「廣濟師父！」

「弘光師父去天宮攝影家協會開會了，去鑒定周叫獸拍的老虎，他讓我在這等你。

請允許我再次表示對你的歡迎，歡迎你來到幸運的圓空寺，相信我，這裡一定會帶給你幸運的。」說著，廣濟甩了甩飄逸的長髮，「是不是很帥？」

「帥……帥！廣濟大師父，我想問問您，師父給我的這個相機是不是壞的，慧能師父說它裝不上鏡頭！」

「這個嘛！」你試試這個，廣濟掏出了一個尼康鏡頭。只聽咔的一聲，鏡頭裝上了！「不是相機不好，只是你沒有選對鏡頭！」

「原來如此，謝謝廣濟師父！」

如何安裝鏡頭

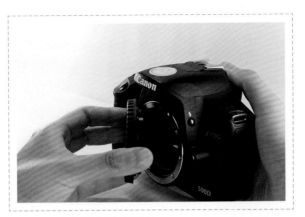

輕輕旋轉,取下機身和鏡頭上的保護蓋

一手握住機身,一手拿住鏡頭,將鏡頭側面的白點(或者紅點)對準機身接
環上對應的顏色點,輕輕放入

輕輕地順時針旋轉鏡頭,聽到清脆的「咔」聲,完成安裝。整個過程請保持
輕緩(不同相機品牌的旋轉方向有可能不同,請參閱說明書)
注意:整個過程都請輕輕進行,避免用力過猛傷害相機的精密零件

如何取下鏡頭

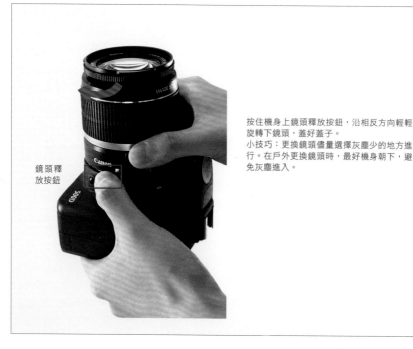

鏡頭釋
放按鈕

按住機身上鏡頭釋放按鈕，沿相反方向輕輕
旋轉下鏡頭，蓋好蓋子。
小技巧：更換鏡頭儘量選擇灰塵少的地方進
行。在戶外更換鏡頭時，最好機身朝下，避
免灰塵進入。

「剛才看你怒氣沖沖，在這裡不要這樣！師父說，圓空寺的和尚一定要淡定、淡定……」說完廣濟走了……

「淡你個定呀！哈哈！」悟空往回走，思量著，「慧能難道真的在騙我？……」

次日清晨，黎明的曙光剛剛撕破東方的黑暗，和尚們就起床了。「左三圈，右三圈，脖子扭扭，屁股扭扭……」廣濟帶著大家做運動！天空完全放亮了，慧能才懶洋洋地從禪房出來，在水池邊用全寺唯一的、他特有的高級洗面乳，一遍一遍地搓他的大胖臉。

弘光法師開始講課了：「照相機，乃上天神器，上觀天象，下查地理，中曉人和。想那上古之時，天地初開，萬物混沌，女媧皇后，身繫之飄帶，遺落在天宮，後幻化成為膠捲……」

看著師父搖頭晃腦，底下徒弟們聽得一頭霧水。悟空更是聽不明白，捅捅旁邊的小和尚，問：「師父說的啥呀？」那小和尚忙說：「別捅了，我也不明白！」

Section 9

認識數位相機的心臟 CCD

弘光法師不愧是攝影教育界的一代宗師，看到大家完全聽不懂，感到十分愧疚。他換了個口吻說：「其實說白了，女媧就是天上的發明家。她最早把自己的褲腰帶做成了膠捲，後來感覺大家拿著一卷一卷的膠捲，拿補天剩下的一塊頑石煉成了CCD這種東西。在照相機裡，CCD的作用就像膠捲一樣，人家都是見光死，它是見光活，一曝光就能留下影像。你們聽說過的多少萬像素，說的就是CCD。」「我前些日子去天宮攝影協會開會，聽說現在很多天宮的影迷被唬了，總覺得CCD的像素越高越好。其實他們不知道，CCD最關鍵的是面積，越大塊的CCD越好。你就拿一般帝西（DC）和一般單眼相機來說吧，單眼相機的CCD面積相當於DC的九個大，效果肯定比DC好多了。就像種地，一棵樹就是一個像素，都種一百棵樹，你說是種在一畝地長得好，還是種在九畝地長得好呀？所以，CCD面積大是單眼相機效果好的根本原因。」「其實天宮也很亂，太上老君看到女媧煉出了CCD，覺得自己也不能示弱。拿

來天下各種奇石，配以各種作料，什麼十三香、醬豆腐、韭菜花什麼的，在煉丹爐裡煉呀煉呀，終於造出了『全片幅CCD』，這個像伙比一般單眼相機的CCD（一般單眼相機的CCD術語稱為APS-C片幅CCD）面積還要大一倍多，是小帝西CCD面積的20多倍。這可厲害了，比五蓋讚蓋高鈣片還厲害，那是一片抵五片，這是二十片……二十片呀！」說著，老法師興奮地頓足捶胸。「哎！可歎呀！據說老君煉就全片幅CCD時，可能是十三香、醬豆腐、韭菜花放得太多了，成本太高了，這全片幅CCD的價格不菲呀！」「敢問師父，多少銀兩？」一個和尚說。「一般帝西（DC）僅要紋銀幾千到一兩萬兩（一兩等於一塊新台幣，下同），而一般單眼相機（APS-C片幅）機身要紋銀2～5萬兩，用全片幅CCD的單眼相機則要……則要7～15萬兩！」師父的聲音顫抖了！「徒兒且看，這是為師從天宮私藏下來的單眼相機分類圖，概括了天宮上女媧、太上老君、玉皇大帝開辦的佳能、尼康、索尼三大相機廠的主要產品。」師父展開了一張斑駁的圖紙，上寫「天宮相機目錄，內部資料─絕密─請勿外傳！」

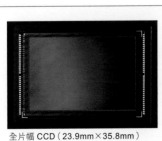

全片幅 CCD（23.9mm×35.8mm）

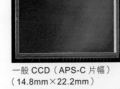

一般 CCD（APS-C 片幅）
（14.8mm×22.2mm）

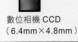

數位相機 CCD
（6.4mm×4.8mm）

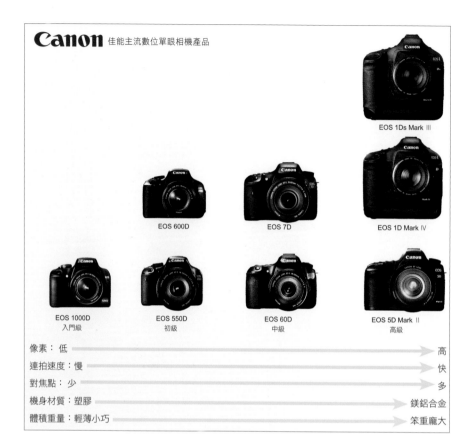

Canon 佳能主流數位單眼相機產品

EOS 1Ds Mark III

EOS 600D　　EOS 7D　　EOS 1D Mark IV

EOS 1000D　　EOS 550D　　EOS 60D　　EOS 5D Mark II
入門級　　　　初級　　　　中級　　　　高級

像素：	低 ————————————→	高
連拍速度：	慢 ————————————→	快
對焦點：	少 ————————————→	多
機身材質：	塑膠 ————————————→	鎂鋁合金
體積重量：	輕薄小巧 ————————————→	笨重龐大

認識市場上常見的
數位單眼相機

佳能主流數位單眼相機產品

級別	型號	目標客戶	單機大約價格
入門	1000D	小型數位相機升級者，預算有限的初學者	15,000元
初級	550D	針對初學者，攝影愛好者	19,900元
	600D		23,900元
中級	60D	業餘攝影熱愛者，要求不高的專業攝影工作者	30,000元
	7D		49,900元
高級	5D Mark II	專業攝影工作者，極端熱愛者	72,900元
	1D Mark IV		150,000元
	1Ds Mark III		210,000元

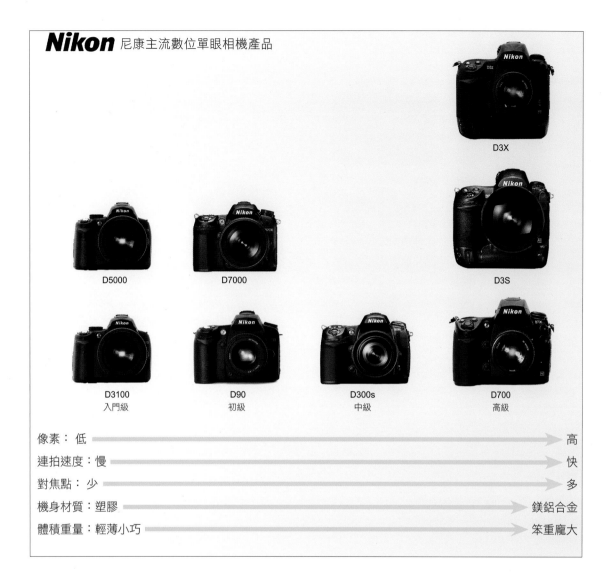

Nikon 尼康主流數位單眼相機產品

D3X

D5000　　　　D7000

D3S

D3100　　　　D90　　　　D300s　　　　D700
入門級　　　　初級　　　　中級　　　　高級

像素：低 ──────────────────────────→ 高
連拍速度：慢 ──────────────────────────→ 快
對焦點：少 ──────────────────────────→ 多
機身材質：塑膠 ──────────────────────────→ 鎂鋁合金
體積重量：輕薄小巧 ──────────────────────────→ 笨重龐大

尼康主流數位單眼相機產品分層

級別	型號	針對群體	單機大致價格
入門	D3100	小型數碼相機升級者，預算有限的初學者（該款機身不帶馬達，只能使用部分內置馬達的鏡頭）	19,500元
	D5000		21,500元
初級	D90	針對初學者，普通攝影愛好者	27,500元
	D7000		39,000元
中級	D300s	業餘攝影熱愛者，要求不高的專業攝影工作者	50,000元
高級	D700	專業攝影工作者，極端熱愛者	75,000元
	D3S		160,000元
	D3X		240,000元

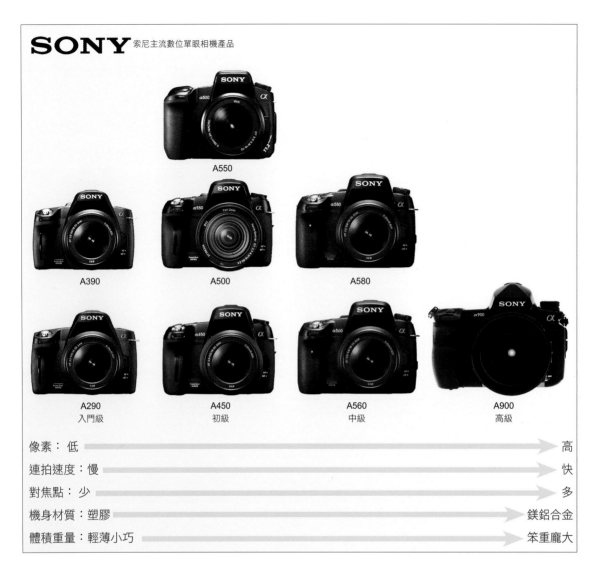

SONY 索尼主流數位單眼相機產品

A550

A390　　A500　　A580

A290 入門級　　A450 初級　　A560 中級　　A900 高級

像素：低 ──────────────▶ 高
連拍速度：慢 ──────────────▶ 快
對焦點：少 ──────────────▶ 多
機身材質：塑膠 ──────────────▶ 鎂鋁合金
體積重量：輕薄小巧 ──────────────▶ 笨重龐大

索尼主流數位單眼相機產品

級別	型號	針對群體	單機大致價格
入門	A290	小型數碼相機升級者、預算有限的初學者	14,000元
	A390		16,500元
初級	A450	針對初學者、普通攝影愛好者	17,000元
	A500		18,500元
	A550		20,000元
中級	A560	業餘攝影熱愛者、要求不高的專業攝影工作者	24,000元
	A580		25,000元
高級	A900	專業攝影工作者、極端熱愛者	75,000元

注：SONY 型號的第一位都是 A，也可寫成 α。

「原來如此呀！看來慧能和尚是耍老子！」聽了師父的講解，悟空暗想，「哼，俺老孫也要給你好看！」

這時有小和尚問：「我們怎麼才能得到單眼相機呢？」

弘光法師搖了搖頭，「此物只應天上有，人間難得幾回聞呀！」

常見的購機管道

途徑	說明	初學者推薦指數
大型電器賣場	遍佈全國，規模較大，誠信好，商品齊全，現貨銷售，人員專業，無物流運輸風險，尤其建議在舉行大規模促銷活動時購買。 價格：較低 ★★★★☆ 誠信：很好 ★★★★★ 方便程度：很方便 ★★★★★ 專業程度：很專業 ★★★★★	★★★★★
3C賣場	規模大，交通便利，但器材專業性不高，店員水準有限，另外誠信問題較多。 價格：適中 ★★★☆☆ 誠信：較差 ★★☆☆☆ 方便程度：較方便 ★★★★☆ 專業程度：一般 ★★★☆☆	★★★☆☆
專業攝影器材店	規模通常不大，但商品齊全，人員專業，誠信度較高，價格適中。 價格：適中 ★★★☆☆ 誠信：較好 ★★★★☆ 方便程度：一般 ★★☆☆☆ 專業程度：很專業 ★★★★★	★★★★☆
網路商店	與網拍的個人或小公司銷售不同，正規網路商店的商品相對齊全，購物方便，無假冒偽劣，開具正規發票，配送遍及全國。 價格：較低 ★★★★☆ 誠信：很好 ★★★★★ 方便程度：較方便 ★★★★☆ 專業程度：一般 ★★★☆☆	★★★★☆
大賣場	規模大，誠信好，但是品項不全 價格：較高 ★★☆☆☆ 誠信：很好 ★★★★★ 方便程度：較方便 ★★★★☆ 專業程度：不夠專業 ★☆☆☆☆	★★☆☆☆
網路拍賣	總體較好，價格低廉，但因是個人對個人（或小企業）的交易，不排除個別賣家有不誠信行為，另外水貨較多。 價格：低 ★★★★★ 誠信：一般 ★★★☆☆ 方便程度：一般 ★★★☆☆ 專業程度：一般 ★★☆☆☆	★★★☆☆
朋友代購	請朋友從國外代購回國，這就要看朋友的運氣和眼力了。其實目前很多產品國內外差價已較小，而且回國產品往往無法保修。建議謹慎考慮。	★★☆☆☆
二手市場	與底片時代不同，數位器材的元件老化很快，二手產品價值一般不高，不推薦買二手的。	★☆☆☆☆

師父接著說，「天上相機，也並非十全十美，你們要煉就火眼金睛，才能去偽存真，得到好相機。」

「懇請師父傳授鑑別好相機的方法吧！」眾和尚齊聲說。

「那好吧！」

如何鑑別水貨單眼相機

首先聲明一個問題：作為高度精密的電子產品，數位單眼相機幾乎沒有假貨，但是水貨卻非常常見，這種產品最大的問題是無法享受正規的售後服務。

1. 目前，很多數位相機製造商都在產品包裝盒上貼有防偽標籤，可以藉此辨別是否為正品。

2. 公司貨相機的包裝盒、說明書、保修、相機選單可能包含多種語言，如果沒有繁體中文，很有可能就是水貨。

3. 相機的充電器插頭，如果為「O」形圓柱狀或「口」形方柱狀，多半是水貨。

佳能防偽標誌

索尼防偽標誌

注：目前來看，尼康包裝盒沒有密封標籤

包裝整齊有序，附件齊全

如何鑑別翻新機等「問題」相機

除了水貨，困擾初學者購機的就是整新品了。也就是奸商買來舊相機，透過修理、換殼、清潔等手段「借屍還魂」，當新機賣。可以透過以下幾點識破他們的伎倆：

1. 佳能、索尼等品牌相機的包裝盒在出廠時已使用易碎封條封好，一旦開啟無法復原。翻新機一般不會是原封的。

2. 打開包裝，附件應完整，保固卡、說明書等要一應俱全。翻新機可能會缺少一樣或更多。

3. 正品相機在包裝盒的側面印有機身、鏡頭的編號，須與盒內相機底部、鏡頭下面的編號一致。

4. 觀察相機機身、鏡頭介面（術語稱為接環）、液晶螢幕、取景器無油漬、明顯灰塵和破損痕跡。

「暈死！這麼多怎麼記得住呀！」一個聲音小聲說。

「這樣呀，為師贈詩一首，助你們得到好相機！」師父好像聽到了這個聲音。

機身整體沒有磨損、碰撞痕跡

取景器是易積灰的地方，看有無灰塵

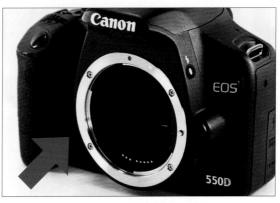

液晶螢幕是容易沾附指印、油漬的地方，對光觀察是否清潔

觀察相機接環有無磨損

觀察鏡頭接環，特別是金黃色的金屬片有無磨損

從正面看鏡頭表面清潔，無污漬、劃痕

「師父，我們有了單眼相機照相機，是不是就能拍好照片了？」一個小和尚問。

「非也！你們看！」弘光從身後拿出一個寶囊，一件一件地往外拿東西，「一個籬笆三個樁，一個好漢三個幫。這些都是照相機的附件，女媧研究完CCD就不管了，這些是女媧的徒子徒孫發明的。」

Section **14** 簡單認識單眼相機的常用附件

1. 記憶卡（必備）

記憶卡是插在相機內，用於儲存照片的介質。就像電腦的硬碟，相機所有照片全都存在上面。怎奈，女媧的徒子徒孫不守規矩，使用的開發標準不統一，以至於產生了以上三類不同類型的記憶卡，根據相機不同，三種不可混用。

大致來講，佳能、尼康的入門級、初級產品使用SD卡居多，中、高級產品使用CF卡，有些相機還可以同時使用兩種記憶卡。

記憶卡的價格主要取決於容量和讀寫速度，入門級使用者沒有必要為了追求絕對的高速和高容量記憶卡而花費太多資金，可以先買一個使用，不夠再添置即可。

CF 卡

SD 卡

Memory Stick

預估不同容量記憶卡拍攝的大約張數（以拍攝最高品質的 JPG 圖為例）

像素數	2GB 記憶卡	4GB 記憶卡	8GB 記憶卡	16GB 記憶卡
800 萬	650	1300	2600	5200
1200 萬	450	900	1800	3600
1500 萬	350	700	1400	2800
1800 萬	300	600	1200	2400
2100 萬	250	500	1000	2000

（以拍攝 RAW 圖為例）

像素數	2GB 記憶卡	4GB 記憶卡	8GB 記憶卡	16GB 記憶卡
800 萬	170	340	680	1360
1200 萬	115	230	460	920
1500 萬	90	180	360	720
1800 萬	75	150	300	600
2100 萬	60	120	240	480

推薦品牌：SANDISK、金士頓、創見、索尼等
參考價格：8GB 一般速度卡 300 元

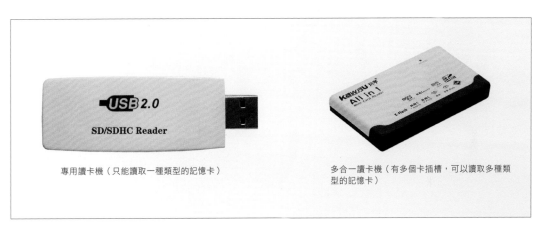

專用讀卡機（只能讀取一種類型的記憶卡）　　　　多合一讀卡機（有多個卡插槽，可以讀取多種類型的記憶卡）

2. 讀卡機（非必備，建議選配）

將記憶卡插入讀卡機，再將讀卡機插入電腦USB，即可將照片複製到電腦。雖然也可以透過相機本身的傳輸線將照片傳入電腦，但是讀卡機使用起來方便，而且價格低廉，因此推薦購買一個。

需要特別注意的是：CF卡插入讀卡機時要輕輕來，不要插錯方向，以免損壞針腳。

3. 濾鏡（非必備，建議選配）

簡單地講，濾鏡就是罩在鏡頭前面的一片（或幾片）具有特殊用途的玻璃片。最常見的是 UV 鏡，用來阻擋紫外線，保護鏡頭。

濾鏡

鏡頭作為嬌貴的光學器件，一旦受到污染，會影響成像品質；而頻繁清潔擦拭鏡片，又會磨損鏡頭表面鍍膜。因此，在鏡頭前端安裝一片價格相對低廉的UV鏡，保護鏡頭，成為各種汙損風險的「代罪羔羊」十分必要。

UV鏡有不同的口徑之分，選購UV鏡前請先瞭解所購鏡頭的口徑，再選購對應口徑的UV鏡。

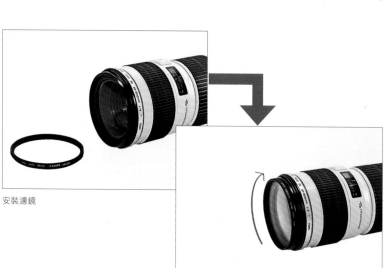

此處標示鏡頭口徑，此鏡頭為72mm

UV鏡還分單層鍍膜和多層鍍膜，多層鍍膜的透光性較好，但是價格較高。此外，目前市場上還充斥著一些假冒名牌的UV鏡，因此推薦消費者去信譽較好的商家購買。

濾鏡的安裝方法如左圖，將濾鏡緩慢旋轉，裝到鏡頭上。在任何時候，請不要用手觸摸鏡頭和濾鏡的玻璃部分。

安裝濾鏡

4. 遮光罩（非必備，建議選配）

遮光罩是套在照相機鏡頭前一個圓形或者蓮花形的罩子，旋轉安裝在鏡頭前端（和濾鏡不衝突）。主要是防止雜光進入影響成像和避免手指誤觸鏡頭表面，在一定程度上還有遮擋風沙、雨雪的作用。

雖然一些入門級鏡頭的標準配備中沒有遮光罩，但是建議另買一個。遮光罩是花較少的錢提升鏡頭成像較大的有效辦法。正如一位資深攝影師所講：一個好遮光罩等於半個好鏡頭。

推薦品牌：各廠原裝產品。

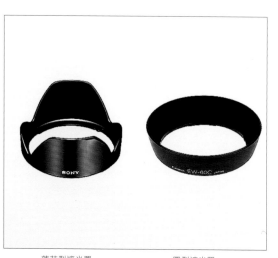

蓮花型遮光罩　　　　圓型遮光罩

清潔工具

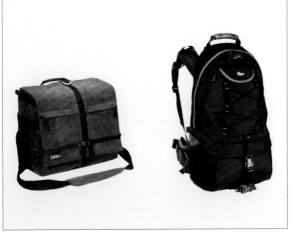

單肩背和雙肩背攝影包

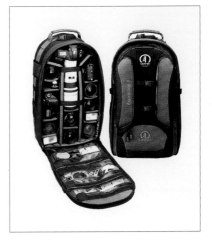

使用防雨罩的效果　　攝影包外觀和內部

5. 清潔工具（非必備，建議選配）

清潔用品一般包括吹塵球、鏡頭刷、鏡頭紙（或鏡頭布）、鏡頭清潔液等。當鏡頭（或者濾鏡）落有灰塵或沾有污漬時，可以使用清潔工具清理。（參見第 5 頁清潔方法。）

6. 攝影包（非必備，建議選配）

攝影包顧名思義，是容納相機及其附件的「包包」。

其實，攝影包並不簡單，它和一般的包包不同，有許多特殊的能力：

▲ 收納空間能裝入相機和各種附件。

▲ 防碰撞。

▲ 防雨、防雪、防潮、防塵能力。

▲ 攜帶靈活和舒適。

買到一個理想的攝影包並不容易，建議大家到賣場親自去摸一摸厚度，看一看材料，最好裝上器材試一試。

最後值得一提的是，很多攝影包的底部或側面拉拉鏈袋中都藏有防雨罩，一旦遇雨，可以拉出罩上，這樣就不怕愛機淋雨了。

7. 備用電池（選配）

一般來說，單眼相機電池的續航能力比較強，拍攝幾百張沒有問題。如果拍攝量十分大或者經常到外地拍攝，可以考慮添購一顆電池備用。

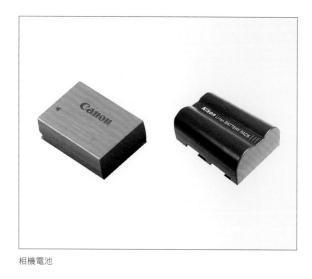

相機電池

8. 閃光燈（選配）

大家對閃光燈的作用都很熟悉，不用過多介紹。目前，大多數的單眼相機都內建了閃光燈，能夠滿足一般需要。

如果經常需要在光線不好的環境下拍攝或者對機身閃光燈的效果不滿意，可以考慮購買外接閃光燈。

原則上講，不同品牌間外接閃光燈不能通用。同一品牌閃光燈，型號越大、功率越大、功能越強。

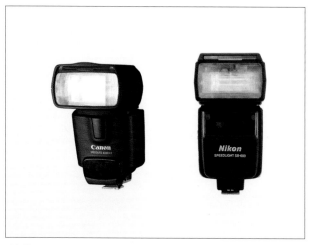

閃光燈

9. 三腳架（選配）

有人認為三腳架就是個相機架子，其實沒有這麼簡單。三腳架不僅能決定拍攝品質，甚至還能影響相機本身的「安危」。

穩定性是購買三腳架首先考慮的因素。每個三腳架、雲台都有自身的最大承重，為了穩定，不能超過其承重，最好多留點餘地。如果讓三腳架超載，輕則使相機「顫動」畫面模糊，重則安放不穩摔壞相機。

計算公式

三腳架承重>機身+最重的鏡頭+雲台

雲台承重>機身+最重的鏡頭

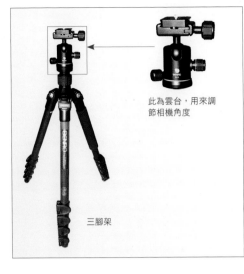

此為雲台，用來調節相機角度

三腳架

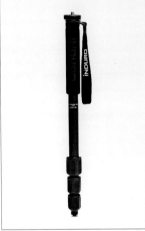

單腳架

初學者手中的相機機身重量一般相對固定（500克左右），鏡頭的重量可以在廠商官網查到，這樣選購起來就不麻煩了。

此外，三腳架的便攜性也是需要考慮的因素，為了減輕自重，高級的三腳架採用碳纖維，一般的則使用鋁合金、鋼等。

10. 單腳架（選配）

如果你覺得三腳架不便於攜帶，而又要追求穩定性怎麼辦？那當然是單腳架。和三腳架原理類似，只不過只有一隻「腳」。單腳架可以相對穩定相機，又不失便攜性，價格也相對便宜。

「師父，女媧的徒子徒孫整出來這麼多東西，徒弟們還是記不住呀！」

「莫怕，我這還有一首詩！」

常用附件打油詩

一個好漢三個幫，相機附件一籮筐。
記憶卡裡存照片，遮光罩來擋雜光。
UV鏡裝鏡頭上，清潔用品伴身旁。
最後別忘攝影包，背上愛機走四方。

「師父，我們太愛你了！」一個和尚做出飛吻的樣子。

「我要吐了……」

且說一天課罷，大家都吃齋念佛去了……午夜時分，夜黑風高，只見一個黑影躥牆越脊，來到水房，他摸到胖和尚的洗面乳，一陣忙活，然後身影又消失在夜色中了……

眾人前師父打悟空
三更夜委任授秘笈

次日清晨，慧能依舊懶洋洋地起來，用他那心愛的洗面乳摩擦面部，搓了洗、洗了搓、再洗。「咦，這次怎麼感覺不對呢？」他突然有一種不祥的預感，「臉上是不是少了點什麼？」

這時，做操的和尚全看著慧能大笑起來，一個膽大點兒的小和尚說，「慧能師父，你的眉毛哪去了？你是不是得罪誰了，有人把你的洗面乳換成脫毛霜了？哈哈！」大家前仰後合，笑成一團。

「這是怎麼回事，真真氣煞老夫！！」他指著悟空，「一定是你這猴頭幹的，待我去師父處和你理論。」然後氣洶洶地走了。

上課了，弘光法師面沉似水地端坐中間，和尚們畢恭畢敬地跪在下面，只有悟空一副趾高氣昂、滿不在乎的樣子。師父一拍驚堂木，「大膽悟空，你初到寺院，不守清規，戲弄師長，無視法紀，你知錯嗎？」

「徒兒沒有戲弄慧能師父……沒有，真的沒有。」

「你還不認錯？伸出手來！」弘光法師拿

出戒尺在悟空手上狠狠地打了三下，「今天的課不上了，哼！」拂袖從後門走了。

悟空想師父打我三下，又從後門走了，莫非有什麼含義？

夜半三更，悟空躡足潛蹤，摸到師父房的後門，見裡面燭光搖曳，師父還沒睡呢。他用舌尖輕輕點破窗櫺紙，偷眼觀瞧。不看不知道，一看嚇一跳，師父正在上網偷菜呢！

「悟空！」一個洪亮的聲音從屋內傳來，「夜半三更，你不睡覺跑到為師這作啥？」

「您白天打我三下，又從後門走了，不是讓我晚上三更從後門來找您嗎？」

「暈！那您就成說快板的了。」

「哎，早知這樣當時該打你108下！」

悟空趕忙求饒。這時，師父從案上寶匣中拿出一張紙，顫抖地遞給悟空，「上面有我獨門的『五分鐘搞定單眼相機的秘笈』，不管什麼人，有無基礎，只要記住我這個獨門秘訣，絕對五分鐘內上手單眼相機，我從未傳授給別人，你一定要好好珍藏。」

悟空雙手也在顫抖，感激地接過紙條，讀到：「親愛的，你慢慢飛，小心前面帶刺的玫瑰……」

「哦……對不起，對不起，拿錯了，這張才是……」

出戒尺在悟空手上狠狠地打了三下，「今天各項拍攝事宜，急聘一攝影高人，為師願意推薦你前往。」

「可是徒兒還不會攝影呢！」

「這個無妨，今夜師父就授你五分鐘搞定單眼相機的大法，明天你就上天了！」

「您的意思明天我就玩完了？」

「你很有幽默細胞嘛，我的戒尺哪去了？……」

「嚴肅點！為師看眾徒弟中只有你敏而好學、聰明上進，近日上天派下一項重要任務，你願意承擔否？」

「弟子聽從師父安排。」

「好！天宮最近剛剛成立了攝影院，專司

Section **15**

五分鐘上手單眼相機

單眼相機上手打油詩

單眼上手五分鐘，裝卡加電繫背帶
設定日期與時間，防震對焦請打開
畫質尺寸確認好，轉盤定在全自動
取景器裡看真切，按下快門把照拍

「您不說不知道，一說……我就更糊塗了。」

「別急。」師父又從案頭的寶匣中掏出一台嶄新的佳能600D 18-55mm KIT組，鄭重地遞給悟空。

「師父，你看好了，這回沒拿錯吧？」

「少囉嗦，聽我說。這是一台嶄新的佳能Kit組，機身是600D，鏡頭是18-55mm。所謂Kit組，就是包含機身鏡頭的一套機器。」

「師父，這相機上那麼多按鈕都是幹什麼用的啊？這都是什麼亂七八糟的功能鍵，我記不住呀！」

「師父，這個怎麼理解？」

其實就是：

1. 確認電池和記憶卡是否安裝。注意：插入拔出記憶卡時請關閉相機電源。

2. 確認相機背帶是否安裝好，並掛在脖子上。

3. 相機時間是否正確？

4. 圖片格式、尺寸、畫質設定是否正確？

5. 防震、自動對焦是否打開？

6. 相機檔位是否在全自動檔上？

撥輪（就像電腦的 **Ctrl** 鍵，需要配合其他按鈕使用）

模式轉盤（轉換相機的各種拍攝模式）

機身閃光燈開啟按鈕（按下彈起機身內建閃光燈）

相機狀態顯示

拍攝功能控制區域（用來控制相機拍攝，後文會逐一介紹）

功能表鍵（叫出相機選單）

快門

鏡頭變焦環（轉動它變焦）

鏡頭釋放按鈕（上文已介紹，換鏡頭時用）

重播按鈕（用來觀看已拍照片）

刪除按鈕（刪除已拍照片）

「沒關係，今天只是給你看一看，你不用記住，以後你會慢慢用到。最關鍵的是，你是菜鳥，其實老鳥和菜鳥都一樣，拿到新相機第一步就是要給相機繫好背帶，將背帶掛在脖子上。有多少天宮的神仙，自以為自己的水準高超，拿著相機不繫背帶，結果呢！還不是失了手，讓可憐的相機香消玉損。」

「為師先給你示範怎麼繫背帶！」

（各位看官，你們要是看了這個圖，還是不會繫，就買相機時對賣相機的店員燦爛地笑一笑，讓他們幫忙吧。猴子，別笑，沒說你！）

「比起背帶，放電池和記憶卡就簡單了，注意插入記憶卡和電池時一定要關機！否則你的相機可能死翹翹。」

繫背帶

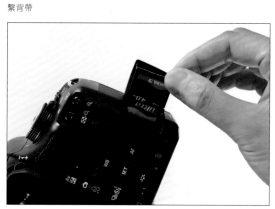
放置電池

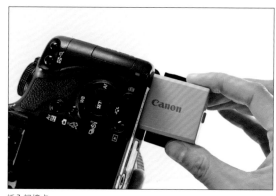
插入記憶卡

「下面就是怎麼開機了。以佳能為例，中高檔單眼相機和普通單眼相機的開機方式不太一樣。其實不管什麼相機，ON/OFF就是開關。」

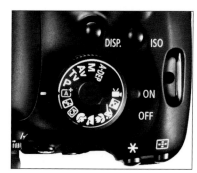
550D/600D 開機（轉到 ON 上）

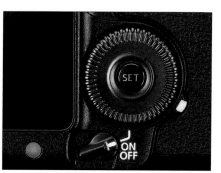
5D Mark II 開機（轉到 ON 或 ON 上方）

「然後設定時間和照片格式、尺寸、品質。」

設定日期／時間：按下〔MENU〕鍵叫出選單，按左右、上下鍵移動到〔日期／時間〕功能表，按〔SET〕鍵進入，再藉由按左右、上下鍵設定，最後移到〔OK〕上按〔SET〕鍵完成。

設定影像品質：按下〔MENU〕鍵叫出選單，按左右、上下鍵移動到〔影像品質〕功能表，按〔SET〕鍵進入，再按左右、上下鍵設定，最後按〔SET〕鍵完成。如果你懶得學更多，選精細就可以了。

「師父，啥叫品質和尺寸？」悟空問。

「這個嘛，有點難度。聽我給你慢慢道來……」

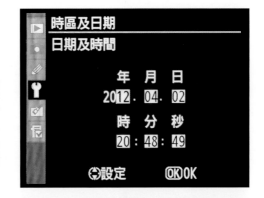

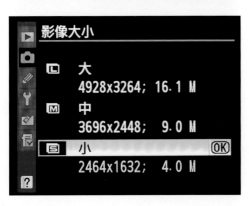

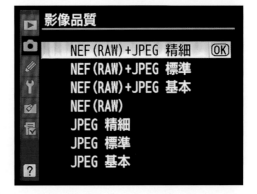

搞懂數位相機的照片格式、尺寸和品質問題

格式VS尺寸VS品質，三個術語在一起量不量？別急，一點一點來講。

格式：數位相片的檔案格式，最常見的有兩種，一種是JPG，也寫作JPEG。（這種格式大家都不陌生吧。）另一種叫作RAW，可以當作機」格式。）另一種叫它「接批機」格式。另一種叫作RAW，可以當作是數位底片，即未經加工過的原始感光資料，後面會詳細介紹。

一般情況下初學者把格式固定為JPG即可。

尺寸：就是通常說的「像素數」。將圖片放大會發現，無論多麼細膩的圖片，放大後都是由方形點組成的，一點即一個像素。像素越多圖片越精細，但圖片體積也越大。通常用橫點個數乘以縱點個數得出總像素數。例如一張橫4000點、縱3000點的圖片，就是4000×3000=1200萬像素。

單眼相機一般提供三種尺寸模式，分別是L、M、S。一般來說，以600D為例，L模式沖印A3大小的照片沒有問題，M模式沖印A4大小、S模式沖印7吋（半張A4左右）沒問題。

品質：這裡的品質指的是圖片壓縮比例。壓縮比越大，圖片佔用記憶卡空間越小，但是圖像破壞越嚴重。

一般來說，◢表示高畫質，◢表示低畫質。注意：RAW格式因為不對圖片進行壓縮，不涉及品質問題。

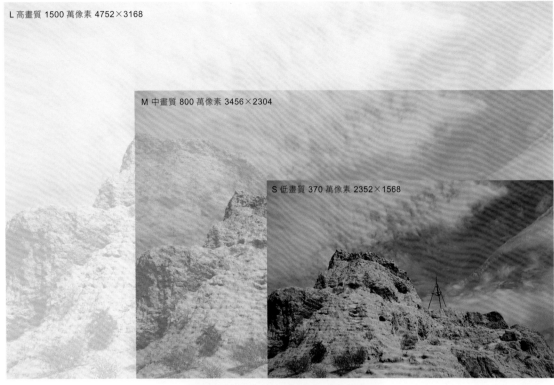

L 高畫質 1500 萬像素 4752×3168

M 中畫質 800 萬像素 3456×2304

S 低畫質 370 萬像素 2352×1568

悟空按照師父的指示，擺弄起相機來，許久：「報告師父，不好了，徒弟把相機設定弄亂了，怎麼辦呀？」

「你這猴頭，快看左圖……」

按下 [MENU] 鍵叫出選單，再切換到 [清除設定] 功能表，按 [SET] 鍵進入，選擇 [清除相機全部設定] 即可

「原來如此！」

悟空，你趕緊按照師父下面這張圖，打開自動對焦和防震。

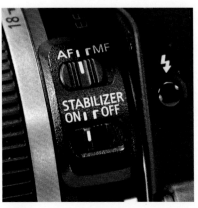

將對焦模式調為 AF，設定自動對焦，將防震（圖片穩定器）調到 ON

悟空打開了防震，然後拎住背帶在空中拼命地甩相機，「師父，是不是打開了防震，相機就不怕甩了？」

「我倒！防震不是這個意思。」

什麼是防震

「師父，原來防震是這樣子呀！設定完防震就可以拍了嗎？」聽師父囉嗦了半天，悟空有點著急。

師父看了看錶，「這才3分鐘！別急！最後一件事就是將相機模式轉盤轉到全自動模式上。」

初次接觸數位相機的人常常會有這樣的困惑，即拍攝出來的畫面不夠清晰，總是會發生重影或模糊的情況。究其原因，大多數是因為快門速度過低而同時手抖動所致。為了解決這個問題，相機生產商設計了一套特殊的機構，來減小抖動帶來的影像模糊，這就是防震系統。

單眼相機常見的防震技術有鏡頭防震和機身防震（CCD防震）兩種。

鏡頭防震是透過鏡頭內的陀螺儀偵測到微小的移動，並將信號傳至微處理器計算，通過鏡片組移動補償實現的。佳能的IS、尼康VR技術就是採用這類防震技術。

機身防震（CCD防震）是將CCD先固定在一個能上下左右移動的支架上，通過陀螺儀感應相機抖動的方向及幅度，然後移動CCD進行補償。索尼的Super Steady Shot、賓得士的SR技術就屬於這類防震技術。

沒有防震

有防震

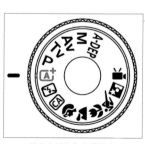

綠色方框為全自動模式

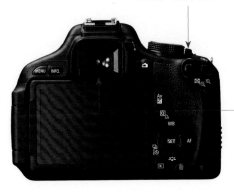

先取景，再按下快門！

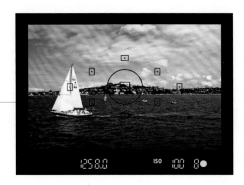

「你握穩相機，從取景窗取景，按下快門就可以了。」

「可惜呀，為師年歲大了，眼力不好了，我喜歡從液晶螢幕取景。」

開啟即時取景！

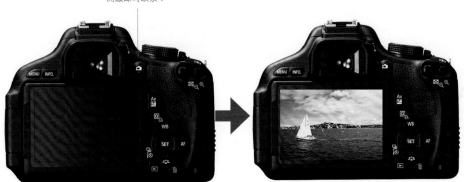

放大、縮小按鈕（按下放大、縮小觀察照片）

翻頁按鈕（不同品牌相機不同，有的相機可能是左右鍵，有的是上下鍵，有的是轉盤轉動翻看）

重播按鈕（按下開始檢視已拍照片）

「咔、咔，悟空拍了兩張，「師父，徒兒想看看拍的照片，該怎麼辦呀？」

「為師教你。」

觀看照片方式，各種相機大同小異，都是在相機背面找到標誌按鈕，按下即可。重播時想翻頁，可以按上下鍵或者左右鍵進行。此外重播中按[DISP]鍵還可以顯示更多資訊。

「這些資訊徒兒都看不懂呀！」

「這就對了，你現在就看懂還了得，你以後會慢慢明白的！」

「師父，您看我拿相機的樣子是不是很帥？」

「哈哈！你的姿勢不對，這樣上天去是要丟圓空寺的臉的，而且錯誤姿勢也拿不穩相機，待為師給你講講怎麼拿相機。」

單眼相機標準握法

◆ 右手握住機身手柄。

◆ 左手托住鏡頭下部。

◆ 上臂緊貼身體。

◆ 機身背部輕貼額頭。

總之，一定要用雙手加額頭三點來固定相機。

「師父，這女施主太漂亮了，您是從哪裡找的『麻豆』？」

「阿彌陀佛，我也見不起來了！時辰已不早了，該送你上天了。」

「師父真是萬花叢中過，片葉不沾身呀！」悟空暗想。

弘光帶著悟空來到後院，乃見院中停放著一隻飛船，上書「天宮一號」。廣濟師父搖下飛船的玻璃，對悟空招手。

「歡迎你登上幸運的飛船！一定要繫好安全帶呦！」悟空登上飛機，廣濟關好艙

橫握相機姿勢

直握相機姿勢
（側面）

橫握相機姿勢
（側面）

雙臂應該緊貼身
體，保持穩定

左手應握住鏡頭

直握相機姿勢

直握相機的另一種姿勢

即時取景時的握法

門，穿好飛行衣，帶上飛行帽，繫好安全帶，回頭問悟空，「準備好了嗎？」

「準備好了！」悟空響亮地回答。

「你還是下去吧，我忘了拿飛船鑰匙了……」取來鑰匙，打著火兒，飛船緩緩上升，朝天宮飛去了……

入天宮得封芝麻官
攝影院悟空識鏡頭

穿過了層層雲霧，飛船直上霄漢。

廣濟一邊開飛船，一邊在座椅上又扭又唱，「遠離地面快接近三萬英尺的距離，思念像粘著身體的引力……」越唱聲越大，越唱越起勁。

突然，廣濟回頭對悟空說，一個好消息，一個壞消息，你想先聽哪一個？」

「先聽好的吧！」

「你看天空這雲霧，這仙氣，多美呀！」

「壞的呢？」

廣濟想了許久說，「你可以從窗戶跳下去！」

「哎，這麼大的霧我們怎麼著陸呀？」

悟空打開窗戶，看了看下面的白雲，說：「不會摔死嗎？」

「不會不會……」

悟空想了想，還是跳吧，於是縱身跳了下去……

「當然你要把降落傘繫好……」廣濟說完一扭頭，「咦，猴子呢？」他對著下

面大喊，「你忘了拿降落傘了……我是說帶上降落傘不會摔死……」

說時遲，那時快，天宮的人民群眾只見一個黑影離開飛船，從天而降，有人大喊，「不好了，快趴下，轟炸機來了！」

還得說悟空福大命大，他不偏不倚落在了天宮的游泳池。這時節，天宮正在舉行跳水錦標賽，評委們都呆了，聽說過五米跳板，十米跳臺，沒見過1000米跳飛船的，一致決定將冠軍授予悟空。

悟空戴上花環、金牌，在兩個禮儀小姐一千多名天宮各界群眾的簇擁下，見玉皇大帝去了！

凌霄寶殿，威嚴肅穆，文東武西，列立兩排，玉皇大帝黃袍加身，親切接見了跳水冠軍孫悟空。在與悟空握手後，悟空回頭問旁邊的禮儀小姐，「和我握手這人是誰呀？」

「別瞎說，那是玉皇大帝。」

「玉皇大帝？玉皇的大弟弟？甭問，他姓玉呀！」

……

「孫悟空，你跳水表現勇猛，技藝超群，朕可以滿足你一個願望，你說吧！」玉皇大帝說。

「玉哥，我其實沒什麼願望，上天是想當攝影師的，你讓我能拍照就行。」

「太上老君聽旨，朕冊封孫悟空為天宮攝影院一級攝影師，在你麾下聽命！」

「微臣遵旨！」只見一個老頭，鬚髮皆白，顫顫巍巍地上前施禮謝恩。

「孫悟空，你要好好聽太上老君教，多出攝影精品上品，為繁榮天宮的文化產業做出貢獻！」

「恩！」一旁的托塔天王喝斥道：

「你這猴子，胡說些什麼，還不快快謝恩！」

「玉哥，我從今以後就和這老頭混了？」

「好，謝謝！謝謝！」

……

「玉皇大帝？玉皇的大弟弟？甭問，他姓玉呀！」

太上老君拉著猴子往他的院子走，悟空路上東張張、西望望，眼睛根本不夠使。走著走著，一座巍峨的宮殿出現在眼前。

「老頭兒，這就是你的地盤了？」悟空問老君。

「是呀，我的地盤聽我的！」老君擺了一個得意的POSE。

進入大殿，正面牆上有六張巨幅照片。第一幅，拍的是一個仙女；第二幅，拍的是天宮俯瞰人間壯美的河山；第三幅，是珠光寶氣的盤子裡盛滿了讓人垂涎欲滴的美食；第四幅，很多人在天宮中奔跑，動感十足，推測是天宮運動會吧；第五幅，是一個精緻的瓷瓶，鮮豔奪目；第六幅，又是一個仙女，在夜色中亭亭玉立。六幅照片的正中央是一個寶座，座上沒有人。估計是老頭的座吧？

老君看悟空看的出神，便說：「這六幅是天宮六位攝影天師的作品，他們技藝超群，法力無邊，是天宮攝影界的魁首。他們每人擅長一類題材，技法出眾，傳世作品眾多。」

「原來如此，哎，可歎，我什麼時候才能拍得像他們這麼好呢？」

「其實也不難。天宮的相機廠家聽聞他們的能耐，出重金，讓他們每人都在新生產的照相機裡注入自己的魔咒，成為照相機的六種『情境模式』，這就使我們每個人都有可能拍出他們這樣的作品了。你的600D也有這六種模式，不信你看看？」說著，老君指了指悟空相機上的轉盤。

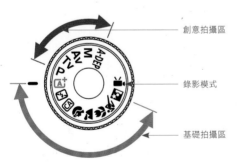

創意拍攝區

錄影模式

基礎拍攝區

玩轉基礎拍攝模式

相機上的拍攝模式一般分為兩類，一類是基礎拍攝模式；另一類是創意拍攝模式，供有一定基礎的攝影者使用。

以佳能600D為例，基礎拍攝區有人像 、風景 、微距 、運動 、夜景人像 、關閉閃光燈 六種「情境模式」。

基礎拍攝的常用模式

 人像模式

特點：凸顯人物專用，虛化背景，柔和膚質。

使用要點：

● 儘量突出人物，可使用垂直構圖拍攝

● 建議使用長焦鏡頭，拍成特寫的感覺（「長焦鏡頭」稍後介紹）

● 儘量讓背景遠離人物主體

 風景模式

特點：適合拍攝遼闊的風景、夜景，突出綠色和藍色。

使用要點：

● 建議使用廣角鏡頭（「廣角鏡頭」稍後介紹）

● 拍攝夜景時建議使用三腳架

🌷 微距模式

特點：適合近距離拍攝花朵、美食等，雕琢細節，強調質感，展現局部美。

使用要點：

● 盡可能地靠近主體

● 建議選擇微距鏡頭（「微距鏡頭」稍後介紹）

🏃 運動模式

特點：清晰地抓住運動的瞬間，盡量減小模糊的可能。

使用要點：

● 建議在光線良好的條件下拍攝

● 建議連續拍攝多張，從中選擇較好的

夜景人像模式

特點：適合夜間拍攝人物，同時保持背景的自然效果。

使用要點：

● 為使閃光燈發揮作用，請保持人與相機的距離在 5 米範圍內

● 建議使用廣角鏡頭和三腳架，減少模糊的可能

關閉閃光燈模式

特點：在博物館等禁止閃光攝影的場所使用。

使用要點：

● 使用時，閃光燈不會開啟

● 請盡量端穩相機或使用三腳架，減少模糊的可能

「真是天外有天，猴外有仙呀！哪天俺老孫，也要混個什麼天師當當。」悟空暗想。

「今後你要在天宮攝影工作院勤學苦練，多向各位攝影天師、特聘攝影師、首席攝影師、高級攝影師學習。」

「啊？我不是一級攝影師嗎？」

「是呀，你上面還有攝影天師、特聘攝影師、首席攝影師、高級攝影師，他們都比你級別高。」

「他們有多少人？」

「不多，三四百吧。」

「暈，看來是讓老子來這當『三孫子』！玉哥在耍我呀？」悟空氣得七竅生煙。

「哈哈！」老君笑了，「你莫急，莫急！玉帝特地叮囑我要好好待你，我現在就把一項重任交付給你。你專門負責掌管天宮攝影院的各類鏡頭，為鏡頭科科長。天宮的『長槍短炮』都歸你掌管。任憑他是天師還是首席，都要從你這取用鏡頭，你這個權力可大了！」

「這還差不多！」

「親愛的猴子，你要在我這管好鏡頭，好好向前輩學習，早晚有一天，你會成得大器。」

看到老君充滿深情的樣子，悟空差點感動地哭了。

悟空來到了鏡頭科，只見琳琅滿目都是鏡頭，有黑的、白的、長的、短的，最長的有近一米長，最短的只有兩片餅乾那麼厚。

他轉身繞過屏風在公案前落座，幾個小官、衙役站列兩側，他一拍驚堂木，「俺老孫今天就是這的頭兒了，你們先給我說，這些長槍短炮有什麼區別？」

「回稟大人，長的鏡頭叫做長焦，短的叫廣角，鏡頭越長往焦距越長！」一個小官回話道。

「長腳？光腳？都是幹什麼用的？」

「大膽！」悟空一躍，從公案上翻到地上，指著幾個小官，「你們敢嘲笑俺老孫，快說，什麼是焦距？」

底下傳來竊笑聲。

佳能的 EF 鏡頭家族

尼康的 Nikkor 鏡頭家族

透過轉動鏡頭的變焦環實現變焦。變焦的同時，鏡頭可能會伸長或縮短

怎樣理解變焦？如何進行變焦

「大人息怒，容小官慢慢道來……」

「假設大人在公堂上坐著，小的很崇敬您，可是我在公堂外，又想給大爺拍個近距離照片，也就是特寫，就要用長焦鏡頭。長焦能拉近被攝體的距離。廣角正好相反，如果攝影師離我們很近，又想把我們這麼多人都拍到一張照片上，就要用到廣角鏡頭，廣角的視野很廣闊。比廣角長一點，比長焦廣一點，那就是中焦鏡頭了。」

小官接著說，「當然，還有一種神奇的鏡頭，叫做變焦鏡頭，就是想長就長，想短繼續……」

（廣角）就短（廣角）。只要輕輕動動上面的圓環就好了。」

「原來是這樣，天宮還有這麼神奇的東西，原來老子在圓空寺一直是『變焦基本靠走』！」悟空說，「講得不錯，繼續，繼續……」

鏡頭變焦其實改變的是焦距，單位為毫米（mm），鏡頭上18、24、50……200都是焦距值。這個值越大，視角反而越小，感覺離物體越近；相反的，值越小，視角越大，感覺離物體越遠。

「什麼破玩意？老孫我記不住！」

「大人莫急。」小官繼續說，「如果您記不住，可以想像鏡頭就是一個紙筒，紙筒越長，視角越小；紙筒越短則視角越大。」（先看底下的示意圖）

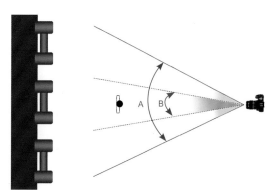

A 焦距 18mm 時視角
B 焦距 200mm 時視角

「嗯，好像明白點了……」

「大人，如果您還不明白，不妨看看下面這個實驗。」（相機不動，模特兒也不動，用 5 種焦距拍攝，看看效果。）

焦距 20mm 拍攝。人物非常小，背景非常全

焦距 70mm 拍攝。人物適中，背景適中

焦距 35mm 拍攝。人物比較小，背景比較全

焦距 200mm 拍攝。人物非常突出，背景非常少

焦距 100mm 拍攝。人物較突出，背景較少

從上面的實驗能看出：人和景物都沒有動，換句話說，就是拍攝者和被攝人、物的位置關係沒有任何變化，僅僅通過相機的變焦功能就能實現貼近或拉遠，這就是變焦的效果。特別是在高山、湖泊、野生動物、體育比賽攝影中，受地形、安全、規則的限制無法貼近被攝者時，變焦的魅力就更明顯了。

「以前我都是變焦靠走，想拍特寫就走近點，拍全景就退遠點，既然變焦這麼神奇，我今後拍照時就永遠不用挪動雙腿了，哈哈……哈哈哈。」悟空笑道。

「回大爺，也不是。」小官說，「其實，用相機去變焦『推上去』的效果和人走過去拍的效果是不一樣的。」

「還有此等事？」悟空問。

「是的，您且看這個實驗，對於同一個模特兒，我用焦距100mm在遠處拍一張，再用20mm走近拍一張，給您驗證一下使用變焦和移動雙腿的不同效果。」（背景、模特兒不動，相機先用焦距100mm遠拍，再用焦距20mm近拍，看看效果有什麼不同！）

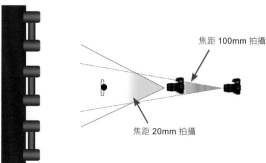

焦距 100mm 拍攝

焦距 20mm 拍攝

移動雙腿到近前，焦距 20mm 站近拍攝

距離很遠，用變焦「推」到近前，焦距 100mm 站遠拍攝

Section 21

認識鏡頭的分類

焦距是鏡頭分類最常用的方法。

鏡頭的分類（一）

確切地說，鏡頭分為變焦和定焦兩大類。

變焦鏡頭剛才已經試用了，就是焦距可變、可以推拉的鏡頭。除此之外還有定焦鏡頭，就是焦距不能變，只有一個焦段，或者說只有一個視角。

在鏡頭外觀上，兩者存在明顯的差異，定焦鏡頭只有對焦環（就是控制清晰度的，稍後介紹），而變焦鏡頭擁有兩個環：對焦環（控制清晰度）和變焦環（控制視角，即推拉）。

不管「雙腿」還是變焦，這兩張圖片上模特兒幾乎一樣大，說明主體人物沒有什麼變化，但是背景差別很大…20mm拍攝背景很多，層次感很好，而且清晰；而100mm拍攝背景很少，模特兒幾乎「貼」到了背景上，背景也模糊了。

因此，鏡頭焦距短時（也就是鏡頭廣角端），拍的縱深感強，背景比較清晰。鏡頭焦距長時（也就是鏡頭長焦端），拍攝的縱深感弱，背景容易模糊。

在實際拍攝中，如果不存在「地理障礙」，既可以「靠走」也可以變焦，這就要考慮縱深感、背景清晰與模糊的需要了。

「這下俺老孫就明白了！你再給我說說這些鏡頭，都叫什麼鬼名字？」悟空繼續問。

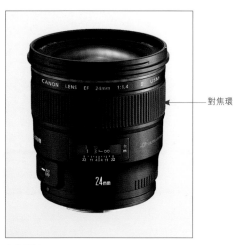

對焦環

變焦環

變焦鏡頭

對焦環

定焦鏡頭

幾種鏡頭的名稱

魚眼鏡頭

「魚眼」得名於其外觀，它的第一組鏡片有明顯的凸起形弧度彎曲，酷似魚的眼睛。通常16mm或焦距更短的鏡頭即可認為是魚眼鏡頭，其視角能接近甚至超過180度。這種特殊的鏡片結構使其拍攝的照片能產生誇張的扭曲變形，其效果類似於「哈哈鏡」產生的效果。

尼康 AF-S 10.5mm F2.8 魚眼鏡頭

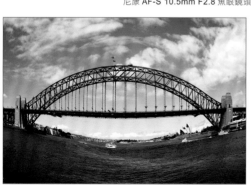

用「魚眼」拍攝的照片，已經嚴重扭曲變形

「既然有了「可長可短」的變焦鏡頭，還要什麼定焦？豈不是又回到『變焦靠走』的時代了？」悟空問。

「大爺有所不知，定焦鏡頭具有經典的光學結構和更優異的成像品質，而變焦鏡頭為了達到變焦的目的改變了鏡片的組合，這樣就會犧牲成像品質，所以一般變焦鏡頭的成像都不如定焦鏡頭好。為了追求品質，很多神仙放棄了方便，仍就選擇定焦鏡頭。」

「這樣呀，神仙們真會想呀！」

鏡頭的分類（二）

定焦鏡頭因為其焦距固定，因此比較好分類。

廣角鏡頭：一般焦距低於35mm的鏡頭為廣角鏡頭，低於28mm的為超廣角鏡頭。廣角鏡頭視角廣，縱深感強，景物會有變形，比較適合拍攝較大場景的照片，如建築、集會等。

中焦鏡頭：一般焦距為36mm到134mm的鏡頭為中焦鏡頭。中焦鏡頭比較接近人正常的視角和透視感，景物變形小，適合拍攝人像、風景、旅遊紀念照等。

長焦鏡頭：一般焦距高於135mm的鏡頭為長焦鏡頭，也稱為遠攝鏡頭。其中，焦距大於300mm的為超長焦鏡頭。長焦鏡頭視角小，透視感弱，景物變形小，適合拍攝無法接近的事物，如野生動物、舞臺等，也可以利用長焦鏡頭虛化背景的功能來拍攝人像。變焦鏡頭因其焦段變化，不好一概而論。假設其焦段在廣角、中焦、長焦的一段或者兩段間變化，也可以稱為廣角變焦鏡頭、中長變焦鏡頭等。

「大爺，上面的是鏡頭分類的通用說法，還有幾個特別的『傢伙』！」小官說。

「那你快給我說說！」

佳能 EF 50mm F1.2 標準鏡頭

標準鏡頭拍攝的照片 非常接近人的視野

標準鏡頭

標準鏡頭指焦距為50mm的定焦鏡頭，是中焦鏡頭的一種，具有最接近人眼所見的視角和自然表現特性。這種鏡頭歷史悠久，光學結構簡單，但成像品質極其優異。標準鏡頭的光圈可以做到很大，價格也不是很貴，非常適合拍攝人像、風景、靜物。

微距鏡頭拍攝的照片。沙漠中只有幾釐米的小草被拍得細節十分突出

佳能 EF 100mm F2.0 L 微距鏡頭（俗稱紅圈百微）

微距鏡頭

微距鏡頭是一種可以非常接近被攝物體進行拍攝的鏡頭。微距鏡頭不是按焦距劃分的，各種焦段的鏡頭都可能成為微距鏡頭。微距鏡頭對於拍攝小物體頗具價值，比如昆蟲、花卉等。

關於「狗頭」和「牛頭」

「原來這裡面還有這麼多門道。」

「大爺，這還不算完呢！」小官繼續說，「天上的神仙都把鏡頭分為『狗頭』和『牛頭』。這個您也要知道！」

「什麼是『狗頭』和『牛頭』？」

「『狗頭』就是比較便宜，成像比較差的鏡頭，『牛頭』正相反，就是貴但是成像好的鏡頭。」

「那『狗頭』就是垃圾鏡頭啦？哈哈。你看看我這鏡頭是狗是牛？」悟空指著他佳能600D配的18-55mm鏡頭。

「這個……小人不敢說……」

「讓你說你就說，囉嗦什麼！」

「大膽！」悟空一腳踢在小官的身上，小官撲通一聲坐在地上，嚇得直哆嗦。

「我倒要看看，你們這都有什麼『狗頭』和『牛頭』，有多少比俺的強？你們把這裡的鏡頭一一拿給我看看！」

「按說大爺用的都是牛頭，但這個……確實是狗頭。」

小官們不敢怠慢，將鏡頭分五組，各選代表一一呈給悟空。

尼康 AF-S DX 18-55mm f/3.5-5.6G ED VR

佳能 EF-S 18-55mm f/3.5-5.6 IS

鏡頭科的鏡頭分為五個層次：初入江湖、小試牛刀、一鏡天下、超凡入聖、天外飛仙。

初入江湖

這兩支都是入門級的鏡頭，一般隨機銷售，單購價位都在5千元以內，焦段覆蓋廣角和中焦，這個價位的東西不能要求太高。很多人都是從這兩款鏡頭開始學習攝影的，雖是狗頭，也能拍出不錯的作品，絕對是初入江湖的利器。

佳能 EF-S 17-85mm f/3.5-5.6 IS USM

尼康 AF-S DX 18-135mm f/3.5-5.6G IF-ED

佳能 EF-S 18-135mm f/3.5-5.6 IS USM

尼康 AF-S DX 18-105mm f/3.5-5.6G ED VR

佳能 EF-S 18-200mm f/3.5-5.6 IS

尼康 AF-S DX 18-200mm f/3.5-5.6G IF-ED VR

小試牛刀

這四支鏡頭一般隨初級、中級 **Kit** 組銷售，單購價位都在 1 萬元左右，共同點是絕佳的黃金焦段，成像均不錯，大多數有防震（尼康的 **18-135mm** 沒有），比「初入江湖」的產品強一些，無論居家、旅遊還是風景、人像都能應付自如了。

一鏡天下

這兩支鏡頭可隨機購買也可單買，單購價位都在 25,000 元左右，最大的特色是焦段涵蓋廣角、中焦、長焦三段，可以說是一鏡走天下，且均有防震功能。最適合旅行攝影，免去帶兩支鏡頭的負擔和換鏡頭的麻煩。

佳能 EF 17-40mm f/4L USM

尼康 AF-S DX 17-55mm f/2.8G IF-ED

「超凡入聖」級的廣角鏡頭：

「超凡入聖」級的長焦鏡頭：

佳能 EF 70-200 f/4L IS USM

佳能 EF 70-200 f/4L USM

佳能 EF 70-200 f/2.8L USM

尼康 AF 80-200 f/2.8D ED

佳能 EF 16-35mm f/2.8L II USM

尼康 AF-S 17-35mm f/2.8D IF-ED

尼康 AF-S VR 70-200 f/2.8G IF-ED II（暱稱：小黑六）

佳能 EF 70-200 f/2.8L IS II USM

天外飛仙

「天外飛仙」級的廣角鏡頭：

「天外飛仙」級的長焦鏡頭：

「原來如此！」悟空一指那支白鏡頭，「你把那最厲害的『愛死小白』給我看看！」

小官趕快遞給悟空。悟空看著上面的英文 Canon EF 70-200mm f/2.8 L IS USM，「這些亂七八糟的是什麼意思呀？」

「這是這支鏡頭的型號，這個也好理解……」

怎樣解讀鏡頭型號

鏡頭的型號

佳能鏡頭的型號：

Canon　EF　70-200mm　f/2.8　L　IS　USM

佳能牌 ————————————
EF 接環鏡頭 ————————————
變焦範圍 ————————————
最大光圈範圍 ————————————
L 表示高階產品 ————————————
IS 表示防震 ————————————
USM 表示超聲波馬達（對焦更安靜迅速）————————————

尼康鏡頭的型號：

Nikkor　AF-S　DX　VR　18-200mm　F3.5-5.6G　IF-ED

尼康 Nikkor 牌 ————————————
AF-S 接環鏡頭 ————————————
APS-C 片幅相機專用 ————————————
防震 ————————————
變焦範圍 ————————————
最大光圈範圍 ————————————
內對焦和超低色散技術 ————————————

注：
尼康除 AF-S 接環鏡頭外，還有 AF 接環鏡頭，這類鏡頭沒有對焦馬達，無法用於尼康 D5100 等入門級單眼相機機身上。

「小官還有一事稟報大人，這些鏡頭並不是隨便就可以裝在機身上用的。」

「這個俺知道，佳能的機身只能用佳能的鏡頭，尼康的機身用尼康的鏡頭，各回各的家，各找各的媽！哈哈！」悟空得意地說。

「大人所言極是，但是除了這個以外還有一點，這與天宮攝影院長太上老君煉就的全片幅CCD有關……」

600D 拍攝的照片

5D Mark II 拍攝的照片

←5D II 所拍照片

←紅框內為 600D 所拍照片

Section 25

非全片幅相機的鏡頭換算問題

佳能EF-S、尼康DX鏡頭不能用在全片幅相機上，這是為什麼呢？且看底下的實驗。

拿一支Canon EF 20mm f/2.8 USM定焦鏡頭分別裝在600D和5D Mark II上拍攝同一風景。

把兩張照片重疊起來。

5D II 全片幅 CMOS
600D APS-C 片幅 CMOS

怎麼同一支鏡頭在不同的兩個機身上拍攝的景物範圍差距這麼大呢？好像在600D上鏡頭的焦距變長了？

這是因為600D是非全片幅相機（APS-C片幅），5D Mark II 是全片幅相機，兩者的CMOS（也就是CCD）面積不同，600D更小。因此，同樣的鏡頭放到600D上，鏡頭投影的畫面被裁切，從照片上看感覺彷彿焦距變長了。

經過測算，同一鏡頭，在佳能的APS-C片幅相機的焦距相當於全片幅相機的160%，專業上稱為1.6的換算係數。

例如，一支EF 20mm鏡頭，在600D上的焦距相當於32mm；而一隻70-200mm鏡頭，在600D上的焦距相當於112-320mm。

尼康的道理相同，只不過轉換係數是1.5。

「俺老孫剛才在尼康鏡頭型號上看到一個DX 標誌，是不是就不能給咱家老君研究的全片幅單眼相機用？」

「大人聖明！」

因為目前大多數單眼相機還是APS-C片幅，各大數位廠家為了降低價格，縮小鏡頭體積，開發了小巧的APS-C相機專用鏡頭。佳能EF-S開頭和尼康帶有DX標誌的鏡頭都屬於這一系列。

值得注意的是，APS-C相機專用鏡頭不能用於5D Mark II、D700等全片幅相機。非APS-C相機專用鏡頭（即佳能 EF 鏡頭和尼康不帶 DX 標誌的鏡頭）可以適用於任何相機。因此，如果你有計劃在近期購買全片幅相機，在採購鏡頭時，應避免購買EF-S鏡頭或DX鏡頭。

「俺老孫都明白了！哈哈！哈哈哈……」

悟空在殿內上躥下跳，打起滾來，碰得公案上各種鏡頭稀裡嘩啦地往下掉，摔得粉碎……

悟空在攝影院的日子也算過得舒服，幾個小官伺候著他，一堆鏡頭供他把玩，每天玩得不亦樂乎。

一天，悟空正翹著二郎腿在公案後面坐著，一個小官急急忙忙地跑了進來，

「報……報告大人，攝威天師一會兒要來咱們這挑選鏡頭了，您趕快出門迎接一下吧！」

「攝威天師？就是那六個鳥人之一？讓他自己找吧，哈哈！」

「大……大人，這不行呀，人家是天師，比咱們等級高多了，您還是……」

「不管他，讓他自己找！」

說話間，只見幾個人簇擁著一個大漢昂首挺胸地走了進來，此人面似古銅，膀大腰圓，身穿「耐吉」攝影馬甲，身背樂攝寶攝影包，手持「耐吉」D3S相機，眼角眉梢帶著千層的殺氣，身前背後帶著百步的威風。進門就甕聲甕氣地喊：「你們的頭兒呢？我要找鏡頭。」

「老子在這呢！」悟空一步跳了下來！

「你這毛猴，還稱什麼老子。快去給我找尼康AF-S VR 70-200 f/2.8G IF-ED。老夫今天要陪玉帝出獵，給玉帝拍照！」

此時一個小官湊上來，在悟空身邊耳語，

「那個鏡頭沒有了，那天被您打碎了！」

「沒了、沒了。那個鏡頭沒有了，你換個別的用吧！哈哈！」悟空笑道。

「大膽，你耽誤了本官的拍照，你擔待得起嗎？」

「你少在我這兒耍橫，就是沒有了，你把我怎麼著？」

「你這毛猴，弄丟鏡頭，還出言不遜，羞辱老夫，你知罪嗎？待老夫到玉帝那裡參你一本，殺你個二罪歸一，哼！」攝威天師一甩袖子，氣哄哄地走了！

幾個小官忙追出去，「天師大人息怒、大人息怒……」

攝威頭都不回地走了，悟空不知道一場大禍即將臨頭……

尋玉帝誤闖圖書院
毀藏書悟空遭大唐

大約一個時辰的功夫，只聽得門外銅鑼開道，有人高聲喊道：「聖旨到，孫悟空接旨！」幾個武士手上托著一個黃閃閃的布軸走了進來，斷喝道：「孫悟空，還不下跪接旨！……奉天承運，玉帝詔曰：孫悟空自任鏡頭科科長以來，目無法紀，矯情妄縱，怠忽職守，損毀天庭鏡頭，羞辱天庭命官，即日革去天宮攝影院鏡頭科科長一職，聽候法辦！欽此！」

悟空問小官：「他們說的是什麼意思？」

一個小官跪在地上哆哆嗦嗦地說，「就是……就是不讓您當科長了！……還，還要法辦您！」

「豈有此理！俺老孫要與那玉帝老兒講理去！」幾個小官想上去拉悟空，可是沒拉住，悟空一步躥出大門。

且說悟空三屍神暴跳，五陵豪氣騰空，一路來到凌霄宮外，這就是玉皇大帝的宮殿了。只見宮門緊閉，周圍無人。

「玉帝老兒，俺老孫找你評理來了，你憑什麼聽那攝威的讒言，革我的職，還要什麼法辦我？」悟空在門外大喊起來，可是喊了半天還是沒有動靜。

悟空仔細觀瞧，只見門上貼著一個黃紙條，「聖上外出秋獵巡查，天宮放假三日，有本三日後再奏！」旁邊還有幾個小字，「鳴冤告狀的，此處向東一裡平房，與天宮信訪院聯繫。」

「哦！難道我這事歸信訪院管？去信訪院不急，待俺老孫給你玉帝添點亂。」說話間，悟空掏出筆，在「三日」的「日」字下面加了一撇和一豎，讀起來成了「天宮放假三月，有本三月後再奏！」

且說悟空改了黃紙條，就朝信訪院的方向摸去，走了一段，看見一座宮殿矗立眼前，上書「救造圖書院」，當然孫悟空文化不好，不認識第一個字。

「什麼造圖書院？什麼意思？……哦，俺老孫明白了，造圖就是拍照呀！俺老孫要進去看看！」他思量道。

從這過的官沒有不罵的，「玉帝帶頭公款旅遊也太誇張了吧，三月不見……我們也趕緊訂機票，來趟馬爾地夫吧！」後來玉帝回來後也納悶，「怎麼這麼多天沒人上朝呢？這幫孫子們也學我出去玩了？」這是後話，暫且不提。

悟空推了推大門，一個嬌滴滴的聲音說話了…「您好！歡迎光臨！請輸入密碼！」

「密碼？鬼才知道什麼密碼！」悟空只能試試…

12345……「密碼錯誤，您還有兩次機會。」

54321……「密碼錯誤，您還有一次機會。」

54188……「恭喜你，歡迎光臨！」

噶噠噠，吱扭扭，門禁落下，大門打開了，大門慢慢打開。

「呵，密碼竟然是我是你爸爸，看來在天宮不充大輩都沒法混。」大門打開的那一瞬間，悟空驚呆了，裡面滿坑滿谷全是書，「難道這就是玉帝藏書之處。」

悟空來到書架前，隨手翻動，正好摸到一本攝影書《天宮攝影手記——2天玩轉單眼相機》。悟空打開目錄，相機分類、鏡頭分類、全自動模式、情境模式、變焦……「這些老孫都不在話下，看來天宮攝影技術也不過如此。……咦？不對，這後半本講什麼呢？」對焦、光圈、速度、感光

度⋯⋯「這些老孫怎麼聞所未聞呢?待我好好研究研究。」

讀到對焦部分,只見書上寫道:

有些神仙,用全自動模式拍攝花叢,為什麼想拍的花朵不清楚,不想拍的卻很清楚,導致畫面顯得特別雜亂呢?

這是因為沒有對好焦。前面介紹的基礎拍攝區(包括全自動、人像、風景、微距等)中,對焦工作全部交給相機自動完成。如果畫面的景物比較複雜,相機沒法自動選擇對焦物件,也就是它不知道你要誰清晰,要誰模糊,造成對焦錯誤。這個時候,就要手動告訴相機,需要把拍清楚,指定它為對焦點,就OK了!

「在鏡頭科,老子剛弄懂了變焦,現在冒出個對焦,什麼意思呢?天宮的神仙也是,為什麼總給攝影起這些容易記搞混的名字呢?」悟空邊看邊想。

弄清楚對焦與變焦

變焦：就是推拉鏡頭，改變視角大小，決定拍攝整體還是局部。這個必須手動完成。（你想，不手動，天知道你要拍整個花還是只拍花蕊？）

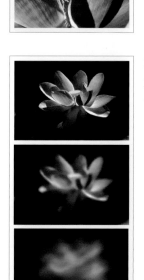

對焦：就是使鏡頭焦點聚在CCD上，通俗地講就是讓圖像清晰，不模糊。這個可手動，也可自動完成。自動對焦簡稱AF，手動對焦稱為MF。（相機上幾乎所有以A開頭的按鈕都代表自動，A是auto的意思；相對的M開頭代表手動，M是manual的意思。）

任何一支變焦鏡頭上都會有一個對焦環和一個變焦環，很多初學者經常混淆。其實很好分辨，除了看文字分辨外，窄小的是對焦，寬大的是變焦。因為對焦可以自動完成（AF），用手轉動對焦環的情況不多，所以可較窄；變焦必須手動，經常用，要寬。

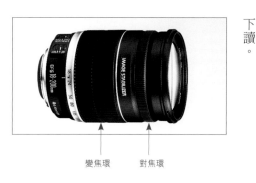

變焦環　　對焦環

悟空看了，感覺有些明白了，就繼續向下讀。

如何手動選擇對焦點

手動選擇對焦點的方法

回到上一個問題，拍攝畫面複雜的花卉時，怎麼告訴相機應該以哪朵花作為對焦對象呢？這就是手動選擇對焦點的問題。

要手動選擇對焦點，需要先將相機的模式轉盤調到創意拍攝區，也就是 P、AV、TV、M、A-DEP等模式中的一個。這些模式的功能稍後介紹，現在你只需要知道，P模式就是Program程式檔，最接近全自動模式，但不同的是對焦點等功能已經交給使用者自己控制了。

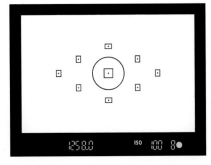

創意拍攝區

錄影模式

基礎拍攝區

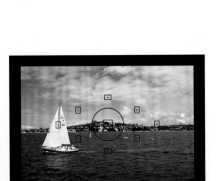

按下 ▦ 鍵（也就是放大鏡鍵），開始用手動選擇對焦點。

以佳能為例，調到 P 模式後，會在取景器視野中看到上圖所示的若干個方框。這些黑色的方框就是供選擇的對焦點。

撥輪

上下左右鍵

轉動撥輪或按動上下左右鍵，並通過取景器觀察，將變紅的對焦點移到你需要拍攝清晰的物體上。輕輕按快門（專業稱半按快門，手法稍後介紹），聽到「嘀」聲，表明對焦成功，這時可完全按下快門拍照。如果你習慣使用液晶螢幕即時取景，可利用上下左右鍵轉換對焦點。

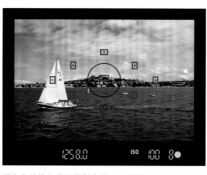

想恢復相機自動選擇對焦點，則繼續轉動轉盤，直到所有對焦點全紅。此時，對焦點選擇的任務又還給相機了！

Section **28**

單眼相機必會：半按快門

半按快門的目的在於啟動相機對焦，為拍攝做準備，但暫時不拍攝。這是專業攝影的一項基本功，很多場合會用到。在相機預設設定下，半按下快門，對焦成功後，會聽見「嗒」聲。

掌握半按快門的關鍵是掌握力度，多試幾次，沒什麼困難的。

「原來這麼神奇，難怪我以前拍的照片總有些不清楚，是沒有學會選擇對焦點呀！」悟空不由得感歎，「如果想要拍清晰的物體剛好不在對焦點覆蓋的範圍上怎麼辦？」

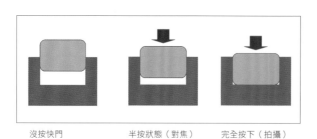

沒按快門　　　半按狀態（對焦）　　　完全按下（拍攝）

取景時，發現想要清晰的石塔沒在任何一個對焦點上。

手動選擇中央對焦點並對準石塔，半按快門，聽到「嘀」聲，保持半按姿勢不放，此時焦點被鎖定不變。

學會對焦鎖定，再複雜的構圖也不怕

按照你的設計重新構圖，完全按下快門，得到一張石塔清晰的照片。學會對焦鎖定後，再複雜的場景也不怕了。

如果被對焦物體不在對焦點覆蓋的範圍上，可以使用對焦鎖定。

上面說的是佳能相機，其實尼康、索尼等單眼相機的對焦系統也大同小異。不管什麼相機，對焦時應儘量選擇有質感、對比強烈的部分作為對焦物件，這樣更容易對焦成功。純色的天空、牆壁往往會使對焦失敗。

「要是被攝物體是飛天的仙女、跑動的猴子等運動物體怎麼辦呢？那就很難對焦了吧？哈哈！神仙也有想不到的時候！」悟空竊笑道，他翻到下一頁，上眼觀瞧。

動體預測對焦

無論是自動選擇對焦點還是手動選擇對焦點，我們剛才用的都是單次對焦，也就是半按快門的一瞬間對焦，對焦成功後（專業術語叫合焦）對焦系統不再工作。對於運動的物體這種方式顯然不行。

動體預測就是相機一經鎖定對焦物件，自動跟蹤其運動，連續對焦，讓攝影者專心構圖的對焦方式。這種技術佳能稱為「人工智慧伺服AF」，尼康稱為「AF-C」，索尼稱為「連續AF」。

以佳能600D為例，按下向右鍵，開啟對焦模式功能表，調整到「AI FOCUS」即人工智慧伺服AF。當被攝運動物體經過對焦點時，半按下快門並保持不放，運動物體即被跟蹤連續對焦，直到完全按下快門拍攝。

此外，還有一種模式，即單次對焦和動體預測對焦自動切換，佳能稱為「人工智慧AF（AI SERVO）」、尼康稱為「AF-A」。

這種模式的用法和動體預測相同。如果被攝物體不動，則相機不連續對焦；一旦移動，連續對焦自動啟動，使用起來十分方便，就是在普吉島度假呢！

一時間，只見淩霄宮東側黑煙四起，直沖雲霄。玉帝在淩霄寶殿上急得直跺腳，可是叫誰誰不來，大臣們不是在馬爾地夫度假，就是在普吉島度假呢！

關鍵時刻還是攝威天師，他帶著一群人衝向圖書院。他心想，「天宮也能著火，十年九不遇呀，這是多好的新聞題材！救火是次要的，我拍個兩張，明年沒準能混個普利茲獎啥的，以後老君退休了，攝影院悟空在天宮圖書院看了這本又捨不得那本。一本接一本地看，不知不覺整整看了九八十一天……

八十一天後，他盡覽天宮所有的攝影藏書，加上他天生聰慧，竟已深得攝影要義，修煉成了攝影獨門大法。

這一日，悟空覺得自己修業已滿，天宮圖書也沒用了，又想起玉帝對他的不公待遇，不由得怒從心頭起，恨向膽邊生，拿起一根火柴，把天宮圖書院給點著了。

悟空拍案叫絕，「此書甚得我意，這三天我就在此研讀此書，修煉攝影，等三日後玉帝老兒回來，我再去與他理論！」就是我的了！」來到圖書院，他被眼前的一幕嚇呆了，在熊熊烈焰、滾滾黑煙中，一隻猴子跑了出來。

「抓住那個猴子，是他放的火。」攝威大喊！幾個天兵不由分說，上來繩綁索捆把悟空逮了個正著！

且說悟空被攝威押解到了淩霄寶殿。攝威稟報玉帝，天宮圖書院著火之時，只有妖猴一人在院內，他定是對日前聖上處罰不滿，火焚圖書院。

攝威剛剛說完，天宮保衛部長插話，「我們經過調取監控錄影，篡改大門皇榜者，也是這隻毛猴！」

玉帝一拍龍書案，「大膽妖猴，前日你怠忽職守，侮辱命官，朕念你年幼無知，未加重責。你竟然篡改皇榜，火焚書院。來呀，推出去斬首！」

幾個天兵武士上來就要把悟空往外拉，猴子說話了：「慢來、慢來！帝哥，你知道嗎？你的圖書院已經完蛋了。如今天宮內只有我知道上面寫的什麼，你要把我宰了，你們這些年的研究可就白搭了！」

「這個……」玉帝猶豫了。

「休聽猴子一派胡言，他怎能看懂書上內容。快快拉出去斬首！」攝威吼道。他想，「書沒了，猴子死了，以後天宮攝影界我就是權威了，哈哈！」

武士又拉著猴子向外走。這時聽得天際傳來一聲「刀下留猴！」一位女子慈眉善目，手托淨瓶，乘一朵祥雲翩然而至。眾臣趕快跪倒，「恭迎觀音菩薩！」

玉帝迎上前：「觀音尊者，哪陣香風把您吹來了？」

「我從東土去往西天途經此處，看你們這行香煙四起，想必是玉帝帶著大家吃燒烤吧！」「玉帝，我給你們拍個合影吧！」

「暈！您太幽默了！什麼燒烤，是猴子把圖書院點著了！」

觀音菩薩來到玉帝跟邊，輕聲說：「此猴並非凡物，想是吸了天地日月的靈氣，註定要在天宮走一遭。佛祖有意委他以重任，不如交給我發落。」

「也好，也好！我正愁擺不平這個孫猴子呢！」玉帝說。

「孫悟空，佛祖派我來解救你，你可願意？」觀音問。

「願意，當然願意……」

「佛祖知你是一時衝動，犯了天條，給你一個棄惡從善的機會。又知你素愛攝影，賜名攝影大聖予你，又命我賜你一部乾坤無敵單眼相機，你拿到此相機勤學苦練，可成為天下第一攝影高手！」

「多謝佛祖！」

悟空接過相機，仔細觀瞧。雖然這猴子在天上、人間（注意有頓號）也見過不少相機，這件卻是最精美的。鍍金的機身，閃亮的鏡頭，絕對精湛的做工，猴子美得不行。「玉帝、觀音，我給你們拍個合影吧！」猴子按下快門，眼前白光一閃，他只覺得自己掉入了無盡的深淵，眼前一片漆黑，身體不停地往下墜……

黑暗中悟空喊道：「啊……啊！觀音、佛祖，你們騙我，這是陰謀、陰謀……」

Chapter **6**

唐三藏受任使西域
孫悟空意外得法寶

五百年後，正是大唐盛世。經歷了長久的戰亂，華夏大地迎來了難得的政通人和，百業俱興。這一切的享有者是一個叫李世民的人，也就是唐太宗。

一個春光明媚的下午，長安城百花盛開，太宗皇帝賞花歸來，感覺幾分倦意，便昏昏睡過去。夢中，一位老者，鬚髮皆白，牽引著他，來到一個陌生的地方。他問老者，此為何處？答曰西域佛國淨土。老者為他打開電視，正上演「西域電視購物」。一位高僧手托一款照相機，對著觀眾滔滔不絕地講：「你想一秒鐘定格天下的百花嗎？你想留下你愛妃的亮麗容顏嗎？你想讓後世永遠記住你的豐功偉績嗎？快來購買這款『拍得好』數位單眼相機……畫面上一個女施主上來說話，今年過年不收禮，收禮只收『拍得好』……各位觀眾，趕快撥打訂購電話0958888888 訂購吧！」太宗覺得數位單眼相機甚是神奇，剛要問老者怎麼才能得到這件寶物，只見老者駕雲而去，遠處傳來聲音：「茫茫西域，定有助你大唐興盛的數位真經……」

太宗驚醒，原來是一個夢。太宗想，「此乃大唐飛黃騰達之兆。我定要派人去西天求取數位真經，助大唐興盛！」次日朝上，太宗請各路文武群臣為西天取經出謀劃策。群臣經過激烈的辯論，一致認為，取經之人非要通過「海選」不可。

於是，一道聖旨詔告天下：「取經夢中人」海選即將在全國拉開帷幕，全國成年和尚均可報名參加，專家評審和群眾投票相結合，最終選出一位前往西天取經的高僧。

各地比賽如火如荼，選出了多位高手進京決賽。不能不說，專家評審和群眾投票相結合的海選模式還是有一定缺陷的，範圍越廣越容易選出「拐瓜劣棗」。進入決賽的兩名和尚中的玄奘就屬於這一類，身材矮小，說話囉嗦，反應木訥，優柔寡斷。當然他的競爭對手慧空不是這樣，魁梧高大，反應機警，行為果斷，才氣縱橫。

玄奘pk慧空的比賽在皇宮廣場由皇帝親自主持。兩人站在一起，高低落差大到如果中間有流水就能發電了。其實比賽結果已一目了然，慧空勝出只是時間問題。最後一項角逐是坐禪，兩人登上高高的法台，比試靜坐。剛剛坐好，忽聽得，嘩啦，晴天一個霹靂。由於個子高，慧空成了玄奘的避雷針，整個閃電一點沒浪費，全給了慧空，他應聲落下法台。這還不算完，閃電過後，一個猴子從天而降，一邊喊著，「這是陰謀、陰謀……」黑影正好落在了慧空的法臺上。

在場的皇帝和粉絲都震驚了。皇帝想，「阿彌陀佛，看來是上面對我的選秀結果不滿意，派自己人來了。」於是皇帝宣告：「玄奘選秀勝出，赴西天取經，悟空懂懂地披紅掛彩，和玄奘一起，被眾人送出城，踏上了取經路。

人群散去，玄奘問悟空，「你是何方神聖，怎麼從天上掉下來？」悟空自然得意地把他拜師學藝，大鬧天宮的經歷說了一遍。

「阿彌陀佛，原來你是上面派下來的，那唐王所夢見的西域數位技術，你也懂得了？」

「那當然，俺老孫也是天上的攝影大聖呢！」

曝光過度

曝光正確

曝光不足

什麼是正確曝光

唐僧心想，既然這個猴子就會攝影，我要向他學個一二，也好面見佛祖，於是說道，「你給為師說說一二如何？」

悟空好不容易遇到一個願意聽他炫耀的，便滔滔不絕地給唐僧講了起來。可是怎奈唐僧天生愚鈍，雖飽讀經書，但是對數位一竅不通，把悟空急得抓耳撓腮。

「你說了這麼多，我大多聽不懂，你就給為師說說什麼樣的照片是好照片吧！」

「好照片的標準太多了，要看創意是否新穎，構圖是否巧妙，角度是否獨特，表現是否生動，等等，這都是高層次的，而且見仁見智。但最關鍵的兩點一是對焦準確，二是曝光正確。」

「阿彌陀佛，剛才為師已經聽明白了對焦，其實就是畫面要清楚，不模糊。那曝光又是何物？」

「這也很簡單，說穿了就是照片畫面不偏暗也不偏亮，或者說不偏黑也不偏白，亮度恰到好處。」

曝光的過程其實就是讓相機CCD感光的過程。

無論曝光過度或者不足，都是不可取的。除非追求特殊的藝術效果，一張合格的照片起碼應該是曝光正確的照片。

「悟空，為師服了，你太專業了！你能講點為師聽得懂的嗎？」

「我暈！」悟空靈機一動，指著遠處的一個小池塘，對唐僧講：「我們拍照曝光的過程有如給水池灌水，水的量有如光的量，相機的感光元件（CCD）有如水池。」

曝光不足（水池不滿）

悟空，水太少了，沒灌滿就沒了:(

水 = 光
水池 =CCD

曝光不足的後果：畫面景物暗淡無光，畫面渾濁，層次、細節喪失嚴重，呈現黑乎乎的一片。

曝光過度（水已溢出）

師父，別灌了，都溢出來了:(

曝光正確（不多不少剛剛好）

剛剛到滿水線，正合適:)

「為師似乎明白點了！」唐僧念叨道。

師徒邊走邊說，忽見遠處祥雲朵朵，隱約出現了觀音菩薩的身影。悟空不以為然，一見觀音就說：「你和玉帝把我騙到這來，這回都滿意了吧？」

「你這猴頭，不知好歹。要不是我心生慈悲救下你，你早就成了天宮斬妖臺上的鬼魂了。那乾坤單眼相機讓你穿越了時空，來到了五百年後的大唐盛世。」

「這又怎樣？」

「你懂什麼，大唐可是中國人最有面子的時代了。至少有兩個好處：第一，不用學英語；第二，不用減肥。」

「暈。」

「你有兩條路，一條是扶保唐玄奘前往西天求取數位真經，修成正果，洗脫孽緣，立地成佛。另一條就是隨我重上天宮，到斬妖臺上走一遭！」

「這和一條路沒什麼區別！看來以後的日子我要和這傻和尚混了？」悟空說。

「不要胡言，你且上前！我再授你一件秘密武器。」

菩薩拿出一件攝影馬甲，前面寫著「攝影大聖，天下無敵」八個明晃晃的大字，背面寫著「佳能、尼康、索尼連袂奉獻」。

「我給你一件緊身衣約束你，也要給你一個錦囊幫助你，這錦囊中有四件法寶，關鍵時刻可以助你一臂之力。」說完，菩薩駕著一朵祥雲走了。

悟空得了緊身衣和錦囊，繼續前行，心中很是不悅。

「悟空，繼續給為師講講曝光吧？」唐僧繼續問。

「不講、不講！你們串通好害俺老孫，休想再聽我講了！」

「悟空，繼續給為師講講曝光吧？」唐僧繼續問。

這時，菩薩遞給唐僧一個紙條。唐僧接過來，讀了出來：「兩隻小蜜蜂，飛入花叢中，飛呀……飛呀……兩隻小蜜蜂，飛入花叢中，飛呀……飛呀……飛呀……」

唐僧念著，悟空只覺得身上的攝影馬甲越來越緊，往肉裡箍，想脫卻怎麼也脫不掉。他疼得大喊，「菩薩，你這馬甲是婷美的吧？怎麼還有束身功能？……師父，別念了，饒了我吧！」悟空一邊說著，一邊在地上磕頭，唐僧方住口。

「悟空，認命吧！你拜過名師，上過天宮，見過玉帝，放過大火，好歹也大紅大紫過。為師呢，從小就長得不濟，又被送到廟裡做了和尚，七齋八戒，人生沒有目標，生活缺乏刺激，比起我來，你幸福多了！現如今你我同去西天取經是我們唯一的出路……」玄奘雖然攝影學得不怎麼樣，可是他EQ很高，也許這是他海選勝出的原因吧，一番開導，把悟空說得氣順了很多……

「孫悟空，我代表西天管理委員會宣佈，唐三藏乃是你的佛門恩師，他能帶你修成正果，取得真經。取經路上，你要聽從師父教導，摒棄雜念，一心向善。如果你再不聽管教，就讓你師父『婷美』伺候你！」悟空頓足捶胸：「哎！俺老孫又栽到你們手裡了！」

師徒二人邊走邊說，走到一處青山秀水之處，四周群山環抱，汨汨溪水從眼前流過，悟空心情也好多了，說：「也罷，既然如此，俺老孫就保護你去西天走一遭！」

唐僧坐了下來，對悟空說：「那你就給為師說說，怎麼控制曝光呢？」

「你也算開竅了，這次問到關鍵了！這個在過去的確很難，需要累積豐富的經驗做出判斷。但是，現在相機的曝光已經可以自動化了，完全可以透過機身的自動功能做到正確曝光。」

「哦耶！」唐僧高興得差點跳了起來，做出小蜜蜂的姿勢！

「別，千萬別這樣，虧你還是大唐高僧，莫丟人！別人可以靠自動，但你得知道這裡面的奧妙！」

一聽這個，唐僧又瘋了。

「還記得剛才說的水池吧？」

唐僧點頭。

「這就好辦了！曝光靠光圈、快門、感光度控制，也就相當於水池的水管粗細、放水時間、水池深淺。」

光圈、快門、感光度的魔法

光圈＝水管粗細

「光圈」就是控制進光孔的大小，相當於水池的水管粗細。通常用英文字母 F 加一個數字表示，數字越大進光孔越小，即光圈越小（反比）。

光圈示意圖

F2.8

F5.6

F16

快門＝放水時間

曝光時間，攝影術語也稱為快門速度，就是進光的時間，即相機快門從打開到關閉的時間，相當於水池的放水時間。速度越快所需時間越短，通常為多少分之一秒，夜景攝影可能到幾秒。

1/2000秒到 4 秒是最常用的快門速度。

感光度＝水池深淺

感光度有個很炫的英文名字——ISO，簡單的說就是相機CCD對光的敏感程度，也就是需要多少光才能「吃飽」，相當於水池的深淺。底片時代，感光度由底片化學成分決定，不可隨意更改。數位時代，可以透過機身隨意設定感光度。

ISO 常見的數值有100、200、400、800、1600、3200、6400、12800等，數字越大，對光越敏感。

魔術演出前還需要再重複一遍：

光圈＝水管粗細

曝光時間（快門速度）＝放水時間

感光度＝水池深淺

長，共同演繹一場曝光「魔術」。為了淺顯易懂，還是拿水池舉例子。

「悟空，那你快給為師說說，這三個東西怎麼用呢？」

「師父，不要小看光圈、快門速度、感光度，三者之間此消彼長、變幻莫測，攝影的奧妙就在其中呢！」

「這個簡單，師父，你還是隨我到水邊來吧……」

光圈、曝光時間（快門速度）、感光度都是控制曝光的，目的只有一個：實現正確曝光。拍照片時，可以通過三者的此消彼

正常的水管粗細，正常的時間，正常的水池深淺，可以恰好放滿水。

時間：60秒

放水管

滿水線

現在，水管粗了一倍，時間短了一半，水池深淺不變，依然可以恰好放滿水。

時間：30秒

放水管

滿水線

結論：感光度不變的情況下，

光圈增大一倍，曝光時間就要縮短一半（即快門速度快一倍）；

光圈減小一半，曝光時間就要變長一倍（即快門速度慢一倍）。

（有一點別忘了，光圈增大時，光圈的數值是變小的。）

現在，水管是正常的粗細，時間短了一半，但水池也變淺一半，依然可以恰好放滿水。

時間：30秒

放水管

滿水線

結論：光圈不變的情況下，

感光度提高一倍，曝光時間就要變短一半（即快門速度快一倍）；

感光度降低一半，曝光時間就要變長一倍（即快門速度慢一倍）。

根據以上兩項結論，可以引申出一條結論：

曝光時間（快門速度）不變的情況下，

光圈增大一倍，感光度要降低一半；

光圈縮小一半，感光度要升高一倍。

「阿彌陀佛，原來這小小的相機裡藏著這等玄妙！」唐僧一面念佛，一面琢磨剛才的知識。突然，他又說，「悟空，這些東西雖然好理解，可是為師總是記不住怎麼辦？」

「師父莫怕，這錦囊裡有一件觀音菩薩剛剛賜的法寶，名曰『曝光蹺蹺板』。當您不知道如何曝光時，且看法寶，便知分曉。」

法寶 1 曝光蹺蹺板

簡單總結一句話：拍一張照片時，光圈、快門速度、感光度有如蹺蹺板，固定一個，另外兩個此消彼長。

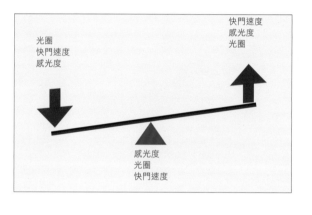

快門速度
感光度
光圈

光圈
快門速度
感光度

感光度
光圈
快門速度

唐僧接過曝光蹺蹺板，擺弄起來，這東西果然神奇，光圈、快門速度、感光度此消彼長一目了然。悟空看著師父玩得開心，也得意洋洋。

說話間，天色漸晚，他們來到了一個村莊，決定投宿在這。這一夜究竟發生了什麼？且聽下回分解！

Chapter **7**

高老頭無意收妖婿
孫大聖巧降豬無能

進了村子，見一老頭正在鋤地，悟空上前打聽，「大爺，這是什麼地方？」

「蘭州！」

「西天怎麼走？」

「問村長去！」老頭一指遠處的招牌。

順著老頭的指向，悟空看見「老高快捷連鎖酒店」幾個字。原來這個村子叫高老莊，有個村長，叫高老頭，開了一家全村最高級的酒店——老高快捷連鎖店。

師徒二人走進酒店，只見高老頭在前臺低著頭，哭喪著臉，兩眼迷離。

悟空敲敲桌子，「醒醒，來客了！」

老頭抬眼看看悟空，迷離的雙眼突然放出光芒。「你是什麼妖怪？竟然也有這種東西。」高老頭指著悟空背著的相機。

「妖怪？你才妖怪呢？這是俺老孫的寶貝——照相機！」

「來人呀，把這兩個妖怪打出去！」說話間，幾個家丁模樣的人拿著棍棒上來，就要把師徒二人打出去。

「你這老頭兒，我與你無冤無仇，怎麼我們才上門就打人？」悟空急了，一箭步躥到老頭兒面前質問。

老頭也急了，指著悟空的鼻子：「豬無能，你不要以為你整了容，穿上個攝影馬甲我就不認識你了。我不認識你，也認識你背著的這個鬼傢伙。」

「阿彌陀佛，這位施主，想您是搞錯了，他不是什麼豬無能。第一，他不是豬，第二，他有能。他是我的徒弟孫悟空，我們是從東土大唐而來，去往西天求取數位真經的和尚，我們根本不認識什麼豬無能、狗無能的……」唐僧上前插話了。

「難道我認錯了？幾個月前，我們這來了個肥頭大耳的妖怪，自稱豬無能，手裡也拿著這麼一個黑傢伙，和你這個一模一樣。他住在我的店裡，給我女兒高小姐拍了幾張寫真，把我家女兒迷得神魂顛倒了，幾個月來哭著喊著非要嫁給這個醜八怪不可。這會兒他帶著我女兒去海南蜜月拍照，今晚回來就要成親！真是急死老夫了！」

「阿彌陀佛，救人一命勝造七級浮屠，特別是搭救美女施主，為師攝影技藝出眾，救人之事怎麼落後，我也要與你同去。」唐僧插話。

「天下竟有這等不公平事情，俺老孫最愛打抱不平！今晚俺老孫會會他！」

「我做夢都在想，可是我們哪打得過他？那妖怪放出話來，除非比試那黑傢伙，誰能勝過他，就放了我女兒。可我們哪懂得那是啥，真不行呀！」

「那你把這隻豬打出去不就得了？」

「別打趣我了，我女兒怎麼能嫁給個妖怪，何況長得又這麼醜？」

「多謝大師出手相助，趕快飯菜伺候……」

日頭西垂，天色黃昏，只見遠處走來兩個人，不，不確切地講是一個人牽著一頭豬。不過這豬可不是一般的豬，長得太精神了，耳朵豐滿，鼻子修長，最有特點的是躺著站著一般高，身穿黑色大褂，肩背西域名牌攝影包，手持名牌相機，還夾著一個三腳架，太有藝術家的架勢了！

「哦？俺老孫頭回聽說這等事情。這樣挺好，你女兒好歹嫁給了個藝術家！」

唐僧一步上前擋住了他們的去路：「對不起，小姐，這裡禁止遛豬！」

「不許遛豬，可以耍猴嗎？」小姐指著悟空。

「腦子不好少說話！」悟空拉住了唐僧，「聽說你這頭豬攝影玩得不錯？」

「你們是何人？膽敢和我這麼說話。」豬頭說話了。

「我們是找你決鬥攝影的，你說過，輸了就放了高小姐！」悟空說道。

「哈哈！好呀！俺老豬得到天宮攝威將軍的真傳，還有人敢和我比試攝影？高美女莫怕，待俺老豬滅了他們。」他護住高小姐，「我給你們出幾道題，你們能答上來，我就放了高小姐。」

「俺老孫怕過誰？放馬過來！」

「假設用長焦鏡頭給高小姐拍特寫，感光度一定的情況下，光圈用f8，快門速度是1/200秒，可以正確曝光。如果感光度不變，光圈調成f2.8、快門速度應該是多少？」

「這個不用你，為師會。」還沒等悟空說話，唐僧搶先答話，他怎能在美女面前落後，特別是遇到了自己會的問題，他擺弄了下悟空給他的曝光法寶，「快門速度應該是1/1600秒。」

豬無能微微點點頭。唐僧十分得意，向悟空做出V的手勢，豬無能繼續發問，「那光圈f8、速度1/200秒和光圈f2.8、速度1/1600秒都能正確曝光，你覺得用哪個組合更好點？」

「這個……」唐僧一下子瘋了，其實很早他就想問，既然不同組合都能實現正確曝光，就固定在一個組合上用不就得啦？為什麼一會兒用大光圈快速度，一會兒又是小光圈慢速度，瞎折騰什麼呢？當時為什麼不問問悟空呢？但是他反應很快，「這麼簡單的問題就不用我答了，還是讓我徒弟孫悟空說吧！」

「哈哈，笨豬，你不要耍花槍，我告訴你，這是光圈、快門速度、感光度背後的秘密。」

光圈
f8
f5.6
f4
f2.8

快門速度
1/1600
1/800
1/400
1/200

光圈、快門速度、感光度背後的秘密

光圈、快門速度、感光度除了能決定曝光，還能影響什麼？這就是它們背後的秘密。

1. 光圈——光圈越大，景深越小（也稱越淺）。

2. 鏡頭焦距——焦距越長，景深越小。因此，拍攝小景深的人像適合中長焦鏡頭配合大光圈；拍攝大景深的風景適合廣角鏡頭配合小光圈。

光圈的秘密——景深

前面說過選擇對焦點，在對焦成功後，焦點處的物體肯定是清晰的。但是，假設想拍一個前後共有四排人的大合影，對焦點選在第二排，那一、三四排的人會不會清晰呢？怎麼才能讓他們也清晰呢？在實際拍攝中，焦點前後一定範圍內的景物，肉眼看上去也是清晰的，這個範圍就叫景深。

焦點前方的景深為前景深，後方的景深是後景深。一般來說，後景深大於前景深。當需要突出主體時，要縮小景深，虛化前景和背景；當需要展現全貌時，就要擴大景深，使前後都清晰。

決定景深的因素：

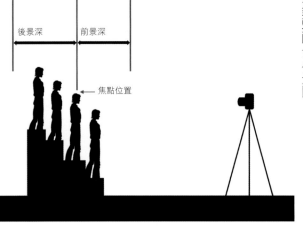

景深（也就是清晰的範圍）

後景深　前景深

焦點位置

小景深：人像、靜物攝影常常縮小景深，以虛化前景和背景，突出主體。
EXIF：Canon 30D 130mmf4 1/125s ISO 100

大景深：風景、紀實攝影常常擴大景深展現全貌，讓近景、中景、遠景都清晰。
EXIF：Canon 5D Mark Ⅱ 17mm f22 1/1250s ISO 200

快門速度的秘密──動感

情況一：相機、被攝物體都不動。

如被攝物體是靜態的（如建築、靜物）且相機有效固定（如在三腳架上拍攝），快門速度快慢並不重要。

情況二：相機動。

如果手持相機拍照，快門速度過慢就會使照片模糊，這是由於手震造成的。解決方法是：調整相機快門速度到「安全速度」以上。安全速度的演算法很簡單，就是焦距的倒數。例如100mm的焦距，那麼安全速度應是1/100秒。慢於1/100秒，手持拍糊的可能性很大。如快門速度確實無法改變，應考慮使用防震鏡頭、單腳架或三腳架。

情況三：被攝物體動。

如果被攝物體是動態的（奔跑的動物、運行的汽車等），防震、單腳架、三腳架等一律無效，只能透過提高快門速度解決。

結論：如果被攝物體正在運動，表現物體運動軌跡適合用慢速度；定格清晰瞬間適合用快速度。

用慢速度，水滴已呈線狀
EXIF：Canon 50D 17mm f20 1/2s ISO 100

用快速度，水滴清晰可見
EXIF：Canon 50D 17mm f8 1/500s ISO 100

感光度的秘密——噪點

提高感光度（ISO）能夠在黑暗環境下使用更小的光圈或更快的快門速度，但是提高感光度的代價就是會產生噪點。「噪點」這個詞在買相機時已經解釋過，就是照片的雜色和斑點。

專業攝影要想辦法減少噪點，從而獲得更「乾淨」的圖像。大多數數位單眼相機在 ISO 1600 以上時都會產生比較明顯的噪點，特別是圖片放大觀看時，這種現象會更明顯。因此建議盡量少用高感光度拍照。

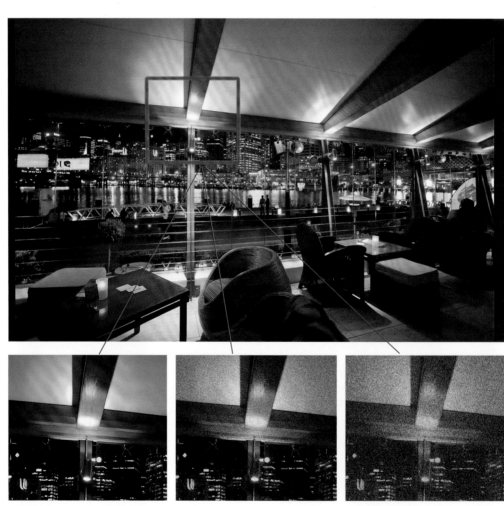

ISO 400

ISO 1600

ISO 6400

注：不同相機，噪點產生情況可能有差別。

追隨法攝影——物體動相機跟著動

剛才分析了物體或者相機運動的情況。那麼，有沒有想過，當物體在相機前移動，用相機追隨它運動是什麼效果？

這張圖片，快艇在飛快運動，但是由於採用了追隨法，人物清晰，動感十足。因此，追隨法具有突出主體、強化動感的效果。
EXIF：Canon 5D Mark II 50mm f16 1/3s ISO 100

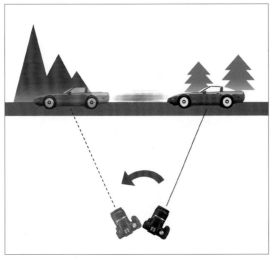

追隨法的拍攝方法：
調慢快門速度→按下快門→隨被攝物體轉動相機→快門關閉完成拍照。
追隨法（也稱「追蹤法」或「追焦」）的拍攝要點：
1. 快門速度要儘量慢，相機轉動要均速。
2. 讓被攝物體始終處於畫面的一定位置。
3. 多拍幾張必能成功。

悟空一通演講，只說得唐僧和豬無能目瞪口呆，正當老豬發愣之時，悟空反問，「笨豬，你可知道，『魚和熊掌不能兼得』的道理？在昏暗條件下，升高ISO會產生噪點，降低速度會有拍虛的風險，該怎麼選擇呢？」

「這個……」豬無能抓抓頭，說不出來了。

「只有這樣還敢出來混？最可惡的是還挾持了高美女，太丟人了！」悟空說。

「對，我們鄙視你！」唐僧趁勢做出鄙視的手勢。

聽完這些，一旁一直沉默的高小姐終於忍不住說話了：「笨豬，原來你這麼遜呀！我再也不崇拜你了！」

「告訴你吧，記好了，什麼是昏暗條件下的『魚和熊掌』。」悟空得意地說。

昏暗條件下拍照的「魚和熊掌」

有的時候，拍攝環境非常昏暗，光圈已經最大了，再升高感光度就會產生明顯噪點，而進一步降低速度則面臨「拍糊」的危險，該如何取捨呢？正確選擇應是：

不糊∨正確曝光∨噪點

首先保證不糊，拍糊（包括重影、模糊）在後製時是無法修復的；其次保證曝光，修正曝光對畫質影響較大，修正噪點則相對容易；當保證不糊和正確曝光後，再考慮如何減少噪點。

正確曝光打油詩

天下靚片千百萬，正確曝光才好看
光圈速度感光度，此消彼長蹺蹺板
光圈大了景深小，速度慢了水成線
慎重調整感光度，當心太高出噪點

聽了悟空的講解，一旁的唐僧也不甘示弱，「為師除了影技出眾，詩文功力也很好，作得打油詩一首，奉獻給女施主！」

悟空繼續說，「我再問你，相機除了各種自動的情境模式，創意拍攝區的各種手動模式怎麼用？」「這個……攝威沒有告訴我……」豬無能又卡住了。「哈哈，你終於說實話了！」悟空大笑。

高小姐有些嗔怒，狠狠地揪起了豬無能的耳朵，「你就這個水準呀，原來整天就只知道用自動模式為我拍照，你好好聽聽人家怎麼說！」

玩轉相機的手動功能

佳能相機的創意拍攝區包括 P（程式自動曝光模式）、Tv（速度優先模式）、Av（光圈優先模式）、M（手動模式）。尼康、索尼相機依次對應的是 P、S、A、M 四種模式，功能與佳能基本一樣。

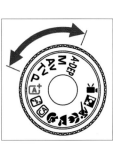

佳能相機的創意拍攝區

P程式自動曝光模式

簡單地說就是：光圈、快門速度都由相機說了算。

這個模式非常接近全自動模式，但不同的是P模式時相機只是自動確定光圈和快門速度的組合，其他例如對焦點選擇、感光度、白平衡（後文介紹）等都需要自己設定。

半按快門，會在取景器下方看到一排資料（佳能50D等機型在頂部液晶螢幕上也能看到對應資料）：

快門速度　光圈　曝光補償　　感光度

如果對相機自動提供的光圈、快門速度值不滿意，可以透過轉動撥輪改變這一組合，直到滿意為止。

撥輪

P模式適合的情況：

● 大多數拍攝場合
● 旅遊紀念
● 抓拍

Tv速度優先模式（也稱S模式）

簡單地說就是：快門速度你說了算，相機會自動調整光圈。

使用方法與P模式接近，半按下快門，會在取景器下方看到一排資料，通過轉動撥輪改變快門速度，光圈會自動變化，直到滿意後按下快門拍照。

Tv模式適合的情況：

● 夜景
● 動物
● 運動

用TV模式設定慢速快門，讓車燈拉成了長線
EXIF：canon 30D 22mm f8 3s ISO 400

Av 光圈優先模式（也稱 A 模式）

簡單地說就是：光圈你說了算，相機自動調整快門速度。

使用方法與 Tv 模式接近，半按下快門，會在取景器下方看到一排資料，通過轉動撥輪改變光圈，快門速度會自動變化，直到滿意後按下快門拍照。

Av 模式適合的情況：

- 靜物
- 風景
- 人物

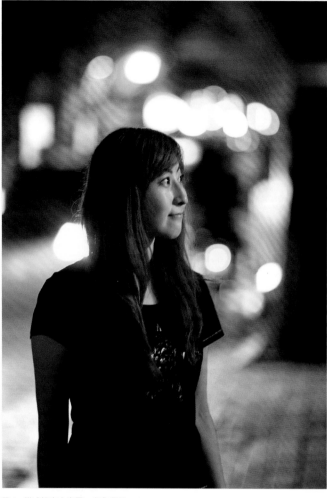

用 Av 模式設定大光圈，虛化背景
EXIF：Canon 5D Mark II 70mm f1.8 1/20s ISO 400

M 手動模式

簡單地說就是：光圈、快門速度你都說了算，但是相機會告訴你設定是否正確，這是一種很專業的模式。

使用方法：按撥輪調整快門速度，按住 Av ± 按鈕轉動撥輪可以調整光圈。

隨著調整撥輪，取景器下方的曝光標誌條會左右移動。移至中間表示相機認為此時曝光正確。

M 模式適合的情況：適合任何情況，但不建議初學者使用。

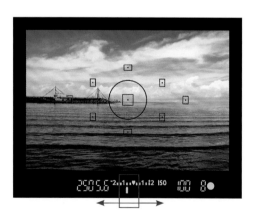

Section **37**

拍攝「爆炸式」照片

攝影是記錄瞬間的藝術，但是利用慢速快門，可以拍出很多效果奇妙的照片，「爆炸式」就是其中一種。方法如下：

1. 在三腳架上固定相機。

2. 降低快門速度，一般慢於1/2秒。

3. 按下快門的同時轉動變焦環變焦。

4. 多試幾次，失敗了也不要氣餒，相信你一定能拍出很炫的照片！

EXIF：Canon 30D 120mm 起變焦 f8 1/2s ISO 100

EXIF：Canon 30D 22mm 起變焦 f4 1/3s ISO 640

「等等，我沒搞清楚現在是誰考誰呀？」豬無能剛剛反應過來。

「豬頭，少廢話。」高小姐說話了，「你原來是個騙錢騙色的傢伙，要不是耍猴的，不，是這兩位師父，我還對你崇拜得不行呢！你快點拜這兩位師父為師，好好學習攝影，學好了再幫我拍照！」

其實這豬無能本是天上的一位神仙，因為豔照門事件被貶下界。在人世間可謂天不怕地不怕，就怕老婆。高小姐一生氣，他乖乖地跪在地上，向唐僧磕頭，「豬無能願拜您為師，學習攝影！」

「阿彌陀佛，既然你誠心向佛我就收下你，只是我們要前往西天求取數位攝影真經，你是否願意同往？」

「這個⋯⋯」豬無能剛要猶豫，高小姐狠狠地踹了他一腳，「願意，願意，去哪都行！」

「這個徒弟不能白收，為師賜你一個法名——豬八戒。此意為攝影有八戒：戒急於求成，戒不懂裝懂，戒虎頭蛇尾，戒光說不練，戒盲目攀比，戒自高自大，戒矯情浮躁，戒知難而退。你可記住？」

「謝謝師父，徒弟記⋯⋯不住⋯⋯您再說一遍吧！」

「暈！」

次日清晨，師徒三人離開高老莊，登上行程。八戒對高小姐依依不捨，臨走前拿出一部手機，對高小姐說，「這是當年俺老豬從天宮偷下來的，只是當年犯渾，就偷了一部，後來發現這東西要有兩個才能用，反正我帶著也是廢鐵，就把這作為定情信物吧，待取得數位真經後定要回來迎娶你！」聽了這話，高老頭覺得有點頭暈⋯⋯

各位看官，此信物後文還大有名堂。

師徒三人出離高老莊，走了一程又一程，覺得有些乏累，於是坐下歇腳。剛剛坐下，只見遠處山頭黑煙四起，彌漫了整個山谷，然後三人就不醒人事了⋯⋯

創意拍攝打油詩

創意拍攝難度大，卻能成就攝影家
P檔曝光全自動，旅行抓拍多用它
Av檔手動調光圈，人像風景控景深
Tv檔手動調速度，動靜自如頂呱呱
剩下M檔不常用，自由創作不少它
自動曝光不理想，試試補償解誤差

破三陣二人入妖洞
唐和尚智激白晶晶

不知過了多久，悟空和八戒醒來，可是師父不見了，發現身邊多了一張紙條，寫著「借條」，上書「親愛的孫悟空、豬八戒，我是你師父的粉絲白晶晶。從他參選秀那天起，我就沒有停止過對他的思念，我對他的愛慕如滔滔江水連綿不絕。昨晚，我做出了一個艱難的決定，決定借走你的師父，接替你們護送他老人家去西天取經，特此通知！」

「咱們這苦差事還有人搶？」悟空一個鯉魚打挺站起來，大喊：「白晶晶，你把我當猴耍？你有種和我PK，留張字條算什麼英雄？」悟空喊了半天，沒有人搭理他。他定睛觀瞧，四周群山環抱，西北山腳仿佛有一股股黑煙升起，陰氣森森的，他對八戒說：「咱們去西北山看看吧！」

「算了吧！師父也有歸宿了，我還是回高老莊吧！」八戒動搖了。

「少廢話，你忘了高小姐怎麼揪你的耳朵了？」悟空說著揪起了八戒的耳朵，八戒趕忙求饒。

兩人來到西北山山腳，只見一個山洞，洞前一塊石頭上刻著「白姑精舍」。「難道就是白晶晶的老家了？」悟空想走到洞裡，

怎奈黑氣繚繞，看不清道路。

悟空回頭拽過八戒說，「呆子，去那洞裡看看究竟，你走前面！」

「猴哥，這黑咕隆咚、黑氣繚繞的，俺老豬怎麼能看得清？」

「你人高馬大，走前面我有安全感！」

「別逗了，猴哥，你是覺得我老豬體積大，走前面，要是摔倒可以當個氣墊吧？」

八戒還是不想進去，悟空朝他屁股踹了一腳說「少囉嗦，快走！」八戒才勉強一步一步地向洞裡蹭。

八戒走了幾步，感覺越發黑暗，看不清道路。突然，一道白光閃過，八戒大叫一聲：「不好！有妖怪！啊⋯⋯」撲通一聲摔在了地上。

「哈哈！」悟空大笑起來，「哪來的妖怪，剛才是我用閃光燈給你拍了一張照片！哈哈哈！」

「閃光燈？這是什麼傢伙？」八戒問。

Section 38

如何使用閃光燈

對於一般攝影愛好者來說，相機內建閃光燈已經可以滿足需要了。如果經常在夜間或者暗光下拍攝，可以考慮購買外置閃光燈。同鏡頭一樣，一般來說閃光燈也必須選購與機身同品牌的產品。

使用閃光燈還有兩點提示：①閃光燈可能會破壞現場環境光的氣氛，特別是現在的相機在高感光度下噪點控制能力越來越好，能不用閃光燈盡量不用。②內建閃光燈的有效範圍大約3～5公尺以內，外置閃光燈範圍稍大但也有限，試圖用閃光燈照亮整個廣場、山川河流是不可能的，因此夜間拍攝遠距離、大場面時請關閉閃光燈。

「嚇死了！嚇死了！人嚇人，嚇死人，這猴子搞什麼鬼？俺老豬的心還怦怦跳呢！」豬八戒爬起來，捂著胸口說，

「……咦，這是什麼？」八戒從地上撿起一個小木牌，只見木牌上寫著四句詩⋯

白塔漸沒日西沉，
佳景良宵思故人。
黑如薄霧遮人眼，
漸把樓臺比宮門。

「這是什麼鬼東西？」八戒順手丟在了地上。

悟空接過木牌，讀了幾遍，想：「豬頭永遠是豬頭，就是不會動腦子，這是咒語！」

「猴哥，這是什麼意思呀？」

「這叫藏頭詩，每句的第一個字讀下來是『白加黑減』。」

「那什麼是『白加黑減』呢？」

「多虧你還是攝威的學生，這個都不懂。『白加黑減』說的是曝光補償呀！」

外置閃光燈介面，術語稱為「熱靴」

內建閃光燈開啟按鈕

白加黑減——曝光補償

自動測光系統也不是萬能的，當被攝物體中大面積為白色時，相機的測光的自動曝光可能出現曝光不足；反之，黑色可能導致曝光過度。這是因為相機的測光系統在設計時都是假定被攝物體為灰色。這種情況下就需要對曝光進行人工補償，白色物體要手動增加曝光（正補償），黑色就減少曝光（負補償），正所謂「白加黑減」。

對於有經驗的攝影者，可以在拍攝前就調整好曝光補償，初學者也可以先拍一張，根據重播照片的曝光程度調整，再重新拍攝。

悟空給八戒講了什麼叫曝光補償，剛剛講完，只聽得「吱扭扭」，眼前的兩塊巨石慢慢移開，黑氣也消散了，山洞裡閃出一條新的道路。

「原來是這樣！這是那妖精擺下的機關。」悟空想。

「呆子，你繼續探路！」

八戒被逼著繼續往前走，悟空跟在後面。他們深一腳淺一腳地走了好久，一塊巨石擋住了他們的去路，巨石上書：

> 荒涼藏盡包，
> 本末皆十圍。
> 池晴龜出曝，
> 旭日朱樓光。

八戒和悟空端詳了半天，八戒呵呵笑了，「呵呵，這個我看懂了，也是藏頭詩——『荒本池旭』！」

「不是俺老孫鄙視你，你真是徹頭徹尾的呆子，第一首是藏頭詩，這首還是？這是藏尾詩——『包圍曝光』。」

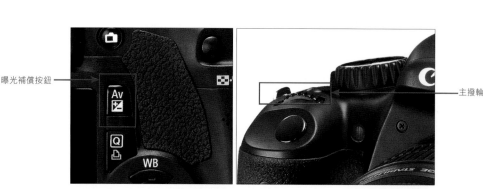

600D 曝光補償的方法是按下曝光補償按鈕，轉動主撥輪。

曝光補償按鈕

主撥輪

Section **40**

與時間賽跑的方法——包圍曝光

有時要抓拍難得的瞬間，又無法判斷正確的曝光指標，擔心由於曝光錯誤毀了優秀的作品。這時，可以使用包圍曝光。相機會一次拍三張，即按不足、正常、過度各拍一張，最後再自己選擇。這是一種節省時間但浪費記憶卡空間的拍照方式。

這時按下3次快門，相機就會拍攝正常曝光、正補償、負補償三張照片。配合相機的連拍功能，就可以不錯過任何機會了。

連拍的設定：按下機身後面向左按鈕，透過左右鍵選擇連拍圖示，就可以按住快門不放（是全按下，不是半按下）連續拍攝了。

二人破解了第二關的咒語，大石閃開，又出現了一條新路。兩人高高興興地往前走，忽見一條河橫在眼前，河邊立著一塊石碑，上面寫著：

> 草色憑添幾分愁，
> 四時佳景各不同。
> 孤橋側影盼春水，
> 紅葉光下秋更濃。

「呆子，再給你一個機會，看看這是什麼？」

八戒端詳著這首詩，盤算著是藏頭還是藏尾，但是怎麼想怎麼不對。

「這是藏中詩，每句第三個字橫著念——『評價測光』。」悟空說。

「這妖精道行不淺呀，怎麼整這麼多名詞！」八戒嘀咕著。

「不是妖精道行深，是你道行淺，要不是師兄我罩著你，估計你這個呆子早就成了悲劇了！」

八戒心想，有你我才成了悲劇！

曝光補償/自動包圍曝光設定

較暗　　　　　較亮

-7..6..5..4..3..2..1..0..1..2..3..4..5..6..+7

AEB

SET OK

例如：600D 可在拍攝功能表中選擇「自動包圍曝光設定」，轉動撥輪設定偏離正常值的範圍。

學會使用多種測光模式

為了提高曝光準確性，相機提供了多種「測光模式」。不同的測光模式就是相機感知光區的大小和權重不同，換句話說，就是相機以畫面的哪部分作為測光物件。

由於背景過亮，第一張照片採用顧全整體的「評價測光」，主題顯得很暗，而對準主題「點測光」的第二張照片正合適。第一張照片雖然可以透過曝光補償調節，但是誰不希望一次拍好呢？因此適時調整測光模式還是很重要的。

評價測光

紅框為測光區域

點測光

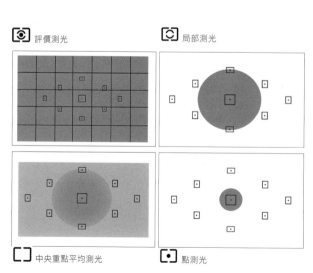

（灰色部分為測光區域，灰色越重，權重越大）

評價測光：最常用的測光方式，可以適合各種一般的情況，特別是抓拍。

局部測光：中央區域局部測光。適合人物特寫。

中央重點平均測光：中央為主兼顧周圍，適合人物加風景。

點測光：測光面積最小，適合強烈逆光的次、動體預測的，這測光模式與對焦模式有什麼關係呀？」

改變測光方式的辦法：600D可在拍攝功能表中調出測光功能表，選擇相應圖示。

「猴哥，我只聽說過對焦模式，什麼單

「這個簡單……」

Section 42　測光與對焦的關係

半按下快門時，相機除了完成對焦還完成了測光。

如果選擇 評價測光，那麼對焦點就是測光位置，對焦完成的同時，測光也完成了。

如果選擇 中央重點平均測光、 點測光等，測光點不隨對焦點變化而是永遠固定在中央。需要測光的被攝物體如不在中央，有兩種方法可以選擇：

1. 選擇中央對焦點對準被攝物體，半按快門對焦的同時完成測光，並保持半按重新構圖，按下快門拍照。

2. 將取景器的中央對準被攝物體半按下快門，然後按下曝光鎖定按鈕＊（也就是機身背面右上角「縮小鏡」那個鍵），此時曝光資料被鎖定，然後再利用其他對焦點對焦，拍攝。

（筆者認為，第一種方法更好用！）

悟空話音剛落，只見一陣陰風吹過，一艘小船載著一位白衣女子出現在河面上。白衣、白裙、白絲襪、白皮鞋，膚白如雪，長髮披肩。這女子杏眼圓睜、怒目而視，用手點指：「好你個孫猴子，我的三道關卡都沒有擋住你。」

「漂亮、太漂亮了……」八戒的口水流了一地。

悟空用手捅八戒：「呆子，莫丟人！」然後大聲說，「哈哈，想必你就是白晶晶吧？俺老孫找你多時了！我們連破你三關，你過來求饒了吧？」

「休想！你可破得了我最後這一關？」

「要玩通關，俺老孫從來不怕打BOSS！」

「你能把一個場景拍出六種效果嗎？」白晶晶問。

「這有何難？」悟空說。

「猴哥，這不是河南！這是白姑山。」八戒說。

「我說過，腦子不好少插話！」

「你這妖孽，俺老孫今天就拍你，看我怎麼把你拍成青面獸和黃臉婆！」

「猴哥，這麼一個標緻的小美女就被你醜化了？」八戒小聲問。

「那當然，而且只要用一個法寶──白平衡！」

說話間，悟空拿出一個明晃晃的法寶，對著白晶晶猛按快門。

法寶 2 白平衡對照板

控制白平衡，簡單地說就是一種讓照片顏色還原正確、不偏色的手段。如果你對原理沒有興趣，這句話就夠用了。

如果有興趣，就說說原理：相機CCD其實是由紅光（Red）、綠光（Green）、藍光（Blue）三種感光元件組成的。理想情況下，紅綠藍三色1：1：1，正好形成標準的白色。但是，有時候外界光源偏紅（例如晚上在路燈下拍攝），我們又不希望被攝物體也偏紅，就要藉由設定白平衡讓相機少感應點紅色，從而消除紅色光源的影響，真實還原色彩就是調節白平衡的原理。

同一場景不同白平衡設定下拍攝的效果：

☀ 日光

☁ 陰天

⌂ 陰影

鎢絲燈

螢光燈

⚡ 閃光燈

白平衡的設定方法

AWB 全自動白平衡模式，相機自動設定白平衡（推薦使用）。

☀日光白平衡模式，陽光下使用。

☁陰天白平衡模式，陰天時戶外使用。

⌂陰影白平衡模式，在建築物陰影中使用。

☀鎢絲燈白平衡模式，在使用一般電燈泡時使用。

☴螢光燈白平衡模式，在使用白色日光燈（燈管）時使用。

⚡閃光燈白平衡模式，在使用閃光燈時使用。

▣自訂白平衡模式（稍後介紹）。

需要說明的是：各種白平衡模式都是近似設定，自然界的環境千變萬化，相機不可能在出廠時就預設好完全符合現場環境的設定。

按下 [向上鍵]（WB 鍵），調出白平衡功能表，根據現場的情況，按 [左右鍵] 選擇適當的白平衡模式。

悟空說得天花亂墜，一邊說還一邊拍，豬八戒乾脆把耳朵捂了起來。

「呆子，俺老孫正在破這女妖精的魔法，你捂耳朵作什麼？」

「猴哥，你有所不知，你說的知識實在太多了，我捂上點，怕剛才聽的知識跑了……」

「暈……」

徹底向「青面」、「黃臉」說
Byebye ──自訂白平衡

對於初學者，自訂白平衡是比較準確的白平衡控制方法。

1. 自動曝光拍攝一張白色物體的照片。被攝物體儘量平滑，白色部分至少充滿測光點圈。通常可以利用現場的白牆、白紙、白色衣服等。

2. 按〔MENU〕鍵叫出〔自訂白平衡〕選單，按〔SET〕鍵確定後選出剛才拍攝的照片，再按〔SET〕鍵確定。

3. 用前文方法把白平衡模式調到自訂白平衡。這樣相機就會按照現場測定的白平衡資料拍攝了。

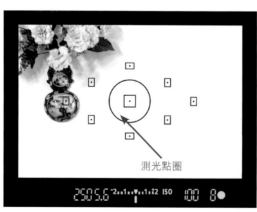

測光點圈

白晶晶聽了悟空的演說，又看了悟空深情地拍的照片，噗通一聲跪了下來，對悟空深情地說：「世人都說大唐選秀選出的是世上最英俊、最瀟灑、攝影水準最高的男人。可是我與這唐朝和尚相處一日，發現他除了絮絮叨叨、磨磨嘰嘰，是不解風情，更可氣的是他跟本不懂攝影。今天我才發現真正的世外高人，我崇拜的偶像不是他，而是你。求求你，讓我陪你去西天取經吧！」

「女施主，不必行此大禮，俺老豬答應就是了！」八戒搭話道。

「呆子，少廢話！白妖精，你休想！我家師父在何處，你若不交出師父，我砸了你的相機，燒了你的洞府！」

白晶晶一揮手，一艘小船載著唐僧駛來，「這就是你們師父，我沒動他一根毫毛，哎！也懶得動……」

「悟空、八戒，我和你們說過多少次了，如果妖精把我擄走，特別是漂亮的女妖精，一定不要著急救我，讓我好好地勸化她們。你說她們年紀輕輕，我佛慈悲，就走上了妖精這條充滿危險的不歸路，怎能不度化她們？這次，我與白晶晶談得很愉快……」

白晶晶大喊，「住口！住口！我聽夠了！」緊接著，噗通一聲跳進河裡，對悟空喊「孫悟空，你若有情有義，我下輩子定做你的粉絲！」然後人一浮一冒，眼睛一睜一閉，溺死在滾滾江水中了！

「師父，你太厲害了！除妖於無形。」悟空上前抱住師父，「俺老孫，會得72般攝影大法，也只是傷了白晶晶的皮毛，你一席言語，卻能要她性命……」

「好端端一個漂亮女子，就讓你們給毀了！」八戒在一旁掉淚。

「阿彌陀佛，我佛以慈悲為懷！你們兩個，雖然技藝過人，但是……」

「八戒！咱倆也跳河吧……」

Chapter **9**

觀世音托夢唐玄奘
流沙國搭救沙悟淨

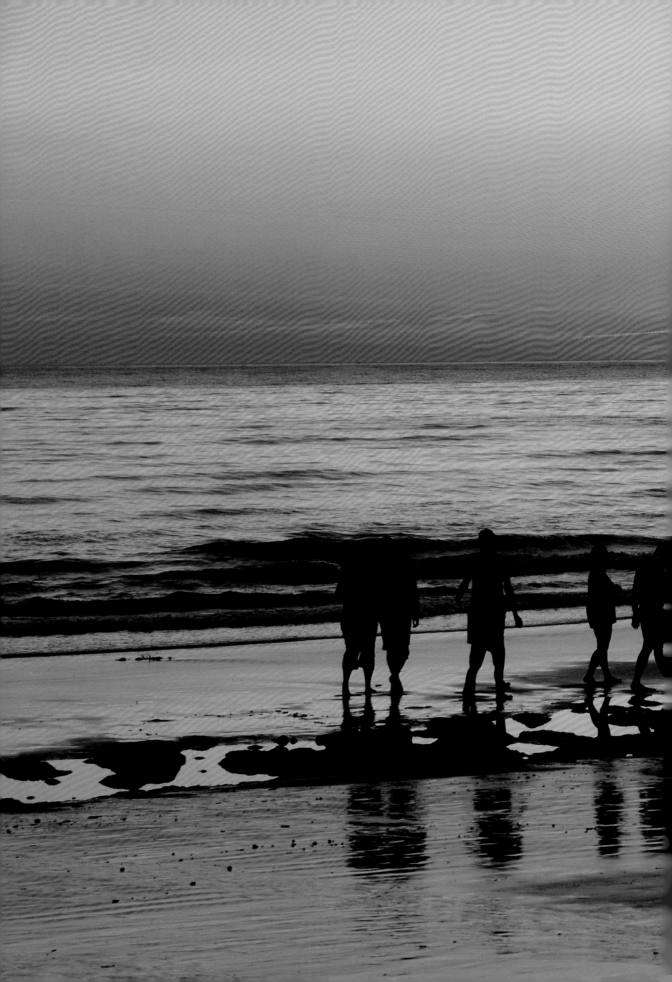

師徒三人，饑餐渴飲，曉行夜宿，繼續走在取經路上。

「八戒！你這呆子！這都離開白姑山一百里地了，你就不能換一首歌哼哼啊！一直唱《求佛》，你看看把師父哭的！」

「為師自出家以來，早就斷了七情六慾，怎麼會為區區一個女子落淚。為師哭的是我攝影技術不濟，怎有臉面見佛祖！」

悟空哈哈大笑說：「天下攝影的基本技術你們已經學得差不多了，最難理解的專業知識也不過如此。剩下的就是根據不同的情況（例如風景、靜物、人像、夜景等）靈活運用學過的基本技術了。您何必傷心呢？」

聽了悟空的話，唐僧高興起來，說：「此話當真？」

「當真！」

「八戒，前面是什麼的地方，我們找個機會好好『表現』一下！」

說話間，師徒三人來到了一座城池前，城門上高懸「西域流沙國」五個大字。

「原來這就是西域流沙國了！」悟空小聲嘀咕道。

「悟空，你聽說過這裡？」師父問。

「那當然，天宮上有書云，西域諸國中，流沙國產數位神器。」悟空說。

「阿彌陀佛，那真要進城好好看看！只是今天天色已晚，我們還是先找個旅店歇息吧！」

師徒三人來到了流沙國的一家旅店休息，唐僧只感到疲乏，很快就睡去了。

睡夢中，他仿佛來到了仙境，滿眼仙氣繚繞，到處是神奇的數位產品，他拿起一台單眼相機，又發現那邊還有筆記型電腦，拿了筆電，發現還有手機，簡直是琳琅滿目，件件都讓人愛不釋手。他正在納悶這是什麼地方，遠處來了幾個仙女，他剛要上前施禮打聽，仙女說話了：「大哥，要買嗎？最新的**DVD**！」

唐僧不知仙女所云：「敢問仙姑，這是何處？」

「哈哈，這是中關村呀！」說完仙女們就飛走了。

唐僧更是一頭霧水，突然，前面看到了觀音菩薩：「唐三藏，今天請你夢遊中關幻境，是讓你知曉除了相機，西域還有這麼多神奇的數位產品，他們叫手機、筆記型電腦、MP4⋯⋯這些產品相互關聯，可以組合使用。今夜就在你住的旅店向東五里，有個叫絕影崖的地方，一個人要在那裡結束自己的生命。此人精通風景攝影和數位網路技術，你速去搭救，收他為你的徒弟，可在取經路上助你一臂之力。」

「敢問菩薩，我怎麼才能搭救此人？」

「你只需要記住『黃金分割法』五個字即可。」

法寶 3　構圖法寶——黃金分割構圖法則

構圖，也就是安排和取捨景物，這幾乎是現代相機唯一不能自動完成的事了。構圖其實無定法，只要美怎樣都行；但是對於初學者，構圖有捷徑和規律可循。從掌握規律再到突破規律，攝影水準就提高了。

黃金分割：這是一個數學原理，就是假設1米長的線，0.618米處設定一個分割點，看上去去比較美。在攝影中可將0.618約等於

2/3，這樣就可以在一個畫面上找到圖上所示的 4 個點。

對於初學者，在不知道如何構圖時，可以把主體景物放到這四個點上試試，也許會有很好的效果。

此時月黑風高，伸手不見六指，走著走著，他們好像走進了一片墳地，黑暗中仿佛還有鬼火閃爍。唐僧本來就膽小，更感覺害怕了，緊緊拉住悟空的手，說：

「悟……悟空，咱們還是作罷了吧！」

「師父，莫怕，您只管放心大膽地往前走……」

正說著，只見一個黑影站在他們頭頂的懸崖絕壁上，口中念念有詞：「曾經有一份真摯的工作擺在我的面前，我沒有珍惜，而今失去了，我才追悔莫及，如果給我一個從頭再來的機會，我會說……」

「黃金分割法！」唐僧大喊。

此人一愣，往下看了一眼，但是他跳下去的心仿佛已經堅定了，猶豫了一下還是縱身跳了下來。此時還是悟空手疾眼快，照著八戒肚子上就是一腳，八戒肚皮朝天應聲倒地，那人不偏不倚地落在八戒肚子上。不能不承認，八戒肚皮的彈性太好了，那人落下後彈起了很高，又落下，再彈起，如此往復……

那人大喊：「救命呀，跳崖也能遇見鬼！快放我下去。」

「謹遵菩薩之命！」唐僧慌忙叩頭。

「咚」的一聲，他感覺頭皮生疼猛然驚醒，原來是磕到了床頭櫃上。他回味剛才的夢境，覺得一定是菩薩點化，馬上叫醒了悟空和八戒，帶領二人朝絕影崖走去。

「阿彌陀佛，八戒，你快些收了神通，讓這位施主落下來。」唐僧說。

八戒一收腹側身，那人終於落下地了。「你們是何人？為什麼要救我？怎麼知道我的『黃金分割法』？」他站定了問。

唐僧上下打量此人，他身材八尺開外，鼻直口方，面色黑紫，得意地說：「我是受了觀音菩薩的點化，在此救你的。『黃金分割法』也是菩薩所授。」

「什麼，菩薩的電話？她號碼多少？」黑大漢問道。

「是點化，不是電話！有沒有搞錯。你說說你的來歷吧！」唐僧說。

「哎！我叫沙悟淨，乃是這流沙國赫赫有名的《流沙地理》的主編，我發明了『黃金分割法』構圖，並創造了一系列的風景攝影大法，還精通各類數位產品的應用，可謂是流沙國第一攝影高人，受人崇敬，粉絲多得數不清。怎奈我對『黃金分割法』走火入魔，那一日流沙國舉行全國攝影大賽，我交了一張照片，可是怎麼看怎麼覺得不符合黃金分割法，於是靈機一動 PS 上了一組羚羊，竟得了一等獎。不知哪個多事的傢伙看出了破綻，在網路上爆

料，我一夜間被取消獲獎資格並被雜誌社開除，人們都叫我『沙羚羊』，我覺得走投無路只能在此跳崖。」

「原來如此，沒關係，我是從東土大唐而來的和尚，我收你做徒弟，陪我去西天求取數位真經吧！在我這你不用怕，你大師兄孫悟空在天宮放過火，二師兄在月宮玩過豔照，比起他們，你這點錯不算什麼。」唐僧磨嘰道。

「唉，都是攝影惹的禍。那我就拜您為師。」說著跪地磕頭。禮畢沙悟淨問「師父，敢問您惹過的禍是不是更大？……」

「阿彌陀佛，不要多嘴。我且問你，你的『風景攝影大法』指的什麼？給我講講！」

我這大法可以讓您十分鐘內搞定風景攝影，您且慢慢聽我說：

一個法則 三點禁忌 五種技巧

「這個法則就是黃金分割法則。有了它您至少能拍 60 分的作品，而三點禁忌是初學者常犯的錯誤，幫您不被扣分！再會了五種技巧，就能拍出 90 分的作品。」

風景攝影構圖的三點禁忌

忌中央鼎立

除非要表現莊嚴、神聖的題材，否則中央鼎立的構圖會給人不舒服的感覺，嘗試著把主體景物移到黃金分割點上，感覺會好很多。

景物在中央，感覺死板、呆滯。

景物在黃金分割點上，畫面一下子活潑起來啦！

主體景物前方無空間，感覺壓抑。　　前方有空間，感覺開闊舒暢！

合理取捨，突出主體，主題鮮明

什麼都想拍，可是什麼都沒拍好

忌前方無空間

如果被攝物體存在前後之分，應儘量讓其前方留有空間，畫面中的人物也一樣，否則會給人「鼻子就要碰上牆」一般的壓迫感。

忌貪多求全

初學風景攝影的人總希望將所見美景盡收眼底，可是往往忽略了求全的結果就是每個景物都很小，重點不突出。因此要學會大膽取捨，排除一般的景物，將最精華的展現出來。

「阿彌陀佛，這三點禁忌講得太好了！五種技巧呢？」

風景攝影構圖的五種技巧

俯仰法

人的視覺已經習慣了在離地面大約150～190cm這個高度平視觀察事物，如果我們還是以這個正常的角度拍攝，很難拍出感動人的作品。不妨嘗試登高俯視或貼近地面仰視，特別對於大家都熟悉的拍攝對象，換個角度會有完全不一樣的感覺。

同樣是拍攝一尊雕塑，平視給人平淡的印象，而仰視給人高大、雄偉的感覺，形成強烈的視覺衝擊。

斜線法

如果想增強畫面的衝擊力和縱深感，可以嘗試讓畫面中的直線變成斜線穿過。

線條是畫面必不可少的，但是水平或垂直的直線，縱深感和表現力比較差，攝影師可以嘗試變直線為斜線，這樣畫面的立體感和衝擊力就會大大增加。

一條平淡無奇的胡同，實在沒什麼「可拍」。但是這幅照片的攝影師巧妙利用兩個行人投射在路上長長的身影，創造出簡潔活潑的斜線條，增加了畫面的美感。

S 形法

如果問我 26 個字母中最具美感的是哪個，我會說是 S。

這種造型在流動的曲線中既有平衡，又有變化，極富美感。伸展臺上模特兒的站姿就是 S 形。風景也一樣，如果想讓畫面具有美感，也可以嘗試尋找 S 形的元素。

同樣的一個池塘，正面拍攝，感覺呆板平常。換個角度，讓池塘的石頭呈 S 形，可以讓畫面「流動起來」，營造出美感。

細節法

風景一般都是比較大的場景，但是越是大風景我們不妨從越細微處入手，在畫面的邊緣帶上一點能夠看到細節的景物，利用近大遠小的透視原理，兼顧細節和全貌，展示「大美」與「小美」。

直接拍攝大海的照片雖然廣袤，但是沒有細節，不能產生對比的美。取景時帶上一點海邊的石頭，既有石頭的紋理細節，又有大海的廣闊，「粗中有細」，畫面更加生動。

點景法

畫龍的關鍵在於點睛。一幅好的風景攝影作品，往往少不了在合適的位置上放置「點景」的人或物，這樣可以避免畫面呆板，增加活力和靈性。

「師父，以上『1+3+5』您全能記住更好，如果不行至少記住『1+3』，關鍵時刻最少也要記住『1』！」

「悟淨，真有一套。為師全都記下了！現在剛剛好十分鐘！還有要講的嗎？」

「還有一些！」悟淨說。

「那你也等一會兒再說吧！」

「師父，怎麼？」

「你跳崖時，為師嚇到尿褲子了，去廁所換一下……」

三人齊聲「暈！」

五分鐘後，唐僧回來…「繼續說吧！」

荒涼的戈壁曾是古戰場，只拍攝戈壁灘雖廣袤，但顯得死板，沒有生氣，在畫面的角落裡放一輛戰車，一下子打破了死板，生動感油然而生。

整個景深

2/3　1/3

對焦點

對焦點位置

Section 47

風景攝影的對焦技巧——泛焦

風景攝影一般使用泛焦的對焦方法。所謂泛焦就是讓畫面上儘量多的景物清晰，通常以整個畫面1/3遠處的景物對焦，用相對較小的光圈拍攝照片。因為後景深一般大於前景深，在1/3處對焦，整個畫面都可以保持清晰。

「沙師弟，僅憑這些，你就能做到《流沙地理》主編的位置上嗎？俺老豬才不信呢！」八戒問。

「當然不是，我這還有一些絕密的技巧！」

漂亮風景的獨門秘笈

1、怎樣尋找風景——風景在哪裡？

(1) 春華秋實的自然景物

如果覺得自己拍的景物很平淡怎麼辦？不妨利用自然界的四季幫忙：春天借楊柳依依，夏天借荷花婷婷，秋天借麥浪滾滾，冬天借白雪皚皚。同樣的風物，四時之景不同，樂亦無窮。

(2) 朝暉夕陰的城市表情

想用最簡單的方法拍出美麗的照片嗎？一個訣竅就是：利用早晨或傍晚的時間。在朝霞或晚霞的映襯下，景物會呈現出不同的效果，就能很輕鬆地拍出在白天其他時間很難看到的美景。需要注意的是：朝霞和晚霞的時間很短暫，要提前選好拍攝位置，抓緊時間拍攝。

城牆的餘輝 拍攝於北京東便門城牆遺址公園
EXIF：Canon 30D 35mm F4 1/30s ISO 400

古都初雪 拍攝於故宮
EXIF：Canon 30D 60mm F7.1 1/200s ISO 100

方盛園胡同 攝於北京市宣武區，北京最窄的胡同之一，僅能容納一人側身
通過，現已拆遷。
EXIF：Canon 50D 21mm F5.6 1/125s ISO 100

(3) 即將消失的時代記憶

相機可以記錄歷史。在不知不覺中，很多熟悉的景象已經成為過去。端起相機，抓緊記錄身邊在變遷中即將消失的事物，日子一久就會發現，關注和記錄現實的照片其實是最好的風景。

胡同酒吧 攝於北京南鑼鼓巷
EXIF：Nikon D80 45mm F3.2 0.8s ISO 64

(4) 街頭巷尾的市井生活

不要小看乘涼的老人、玩耍的兒童、忙碌的商販，這些習以為常的景象經過攝影師的捕捉可能成為記錄生活、感動別人的優秀作品。你可以成為「掃街」一族，記錄街頭巷尾、市井生活的點滴感動。

（5）古老與現代的衝擊碰撞

　　我們生活在一個變革的時代，古老遺跡與新興城市交相輝映，傳統與現代衝擊碰撞。高樓大廈下的四合院、古老胡同裡的外國人等都會成為很好的題材。

陶醉在中國 拍攝於北京北海
EXIF：Nikon D100 F8 1/60s ISO 200

2、怎樣抓住風景——拍好風景的幾個小竅門

（1）怎麼拍得天更藍？

　　A. 選擇天氣晴好、空氣能見度高的日子。

　　B. 背對陽光拍攝（正對陽光會使天空發白）。

　　C. 用曝光補償減1/3檔曝光（參見本書曝光補償部分第102頁）

　　D. 為鏡頭安裝一片偏光鏡。

　　E. 使用鮮豔模式（在相機功能表「照片風格」中選擇）。

雪梨的港灣 EXIF：Canon 5D Mark II 18mm F8 1/125s ISO 100

(2) 怎麼拍得樹更綠？

A. 逆光拍攝可以拍出樹葉的透亮感（讓陽光透過樹葉，顯出青綠）。

B. 用曝光補償減1/3檔曝光（參見本書曝光補償部分第102頁）。

C. 使用鮮豔模式（在相機功能表「照片風格」中選擇）。

晨
EXIF：Canon 30D 17mm F8 1/200s ISO 100

北京黃昏 拍攝於景山公園 EXIF：Canon 30D 50mm F5.6 1/80s ISO 400

(3) 怎樣讓朝霞和晚霞更美？

A. 選擇從太陽落入地平線到天空完全黑掉的一段拍攝。

B. 由於太陽角度的問題，冬天更容易拍出美麗的朝霞和晚霞。

C. 對準天空測光，適當減少一點曝光，可以製造出建築物的「剪影效果」。

「這個好！」唐僧露出興奮的表情。

沙僧繼續說：「師父，徒兒這裡有一台攝影神器，是我擔任《流沙地理》主編時國王所賜，乃是流沙國的傳國之寶，現在獻給師父；此外，還有一部手機，可上聯天堂，下通人間，也送給您！」

唐僧接過相機和手機，高興地說到：「真不錯！哈哈……」師徒四人在這裡相談甚歡，可是誰都沒有注意到，一群狗仔隊在樹後注視著他們。次日，《流沙日報》的頭版刊出，題為：「沙悟淨跳崖被搭救，獻國寶隨人去取經」，還擺了一張獻相機的照片，這才惹出一件滔天禍事！欲知詳情，且聽下回分解！

風景攝影打油詩

風景攝影初入門，黃金構圖較適宜
中央鼎立無空間，貪多求全是禁忌
俯仰曲線和斜線，細節點景會更好
身邊事物多觀察，四季美景收眼底

Chapter **10**

宿古寺師徒丟神器
玉蘭會悟空鬥老道

師父四人，離開流沙國，繼續西行。此時，冬去春來，百花盛開。一日傍晚，他們行至一座巍峨古剎，蒼松翠柏掩映，尤其是寺前綻放的玉蘭花，更讓人如癡如醉。師徒頓感心曠神怡，打算在寺內投宿一夜。悟空上前打門，小沙彌開門。悟空說：「小師父，我們是從東土大唐而來的僧人，想來貴寺借宿一夜。」

「本寺概不借宿！」小沙彌說。

「八戒，咱們在長安買的『長壽』呢？快拿兩盒來！」悟空對八戒說。

小沙彌收了煙，說去通稟一聲。

寺內方丈顫顫巍巍地來了，聽聞他們是從東土來的唐僧師徒，趕忙接進寺內，盛情款待，席間方丈問，「《流沙日報》說，您在流沙國得了一件攝影神器，能否讓老僧看一眼，也不枉我一世修行。」

「這個……」唐僧猶豫了，有心給老和尚看，擔心招惹是非；不看，又有點說不過去。還是悟空心急，對師父說：「看看何妨？」打開包裹，只見一台通體泛著金光的照相機呈現在眾人面前，金光耀得老方丈睜不開眼。

「此乃流沙國的鎮國之寶，你這老頭哪見過這個呀！」悟空笑道。

「寶物，真是寶物！」老方丈激動地說，上來就要摸。

唐僧趕忙收起相機說，「讓方丈見笑了，我這東西怎能和貴寺的奇珍異寶比？」

「哪裡、哪裡！我這全寺的奇珍異寶也比不上長老的這個神器！明日三月十五，我將赴道友黑風道長的玉蘭法會，能否請師父將此寶物借我一用，以彰顯我寺的宏大法威！」

「這個……還是就算了吧，它是天上來的水貨，我怕海關把它沒收！」唐僧心中暗自怨恨悟空，又是這猴子生事兒。任憑老方丈軟磨硬泡，唐僧最終沒有答應。

酒席宴畢，師徒到後院客堂休息。

三更時分，師徒早已睡下，唯有八戒睡不著。他偷偷下床，在包袱裡找到了沙僧送給唐僧的手機，然後推開房門，走到房後，打開手機，簡訊寫道「親愛的高美眉，我離開你那已經好久了，一直沒有停止對你的思念。偷師父的手機，不方便，勿回……」八戒正編輯得起勁，忽然感覺身後熱乎乎的，回頭一看大事不好，身後的房子著火了。他大喊一聲，衝到屋裡，拉著師父、悟空、悟淨就往外跑，慌忙中好像撞到了什麼東西。

寺內也亂作一團，救火的救火，哭鬧聲響成一片，直到次日天明火才被撲滅。師徒四人在瓦礫堆裡尋找神器蹤影，可是怎麼也找不見。這時有人來報，不好了，老方丈被大火燒死了。

孫悟空揪住一個和尚，「快說，這火是怎麼回事？我們的神器呢？」

小和尚嚇破了膽，才吞吞吐吐地說出來，原來是老方丈見財起意，本想趁夜進屋偷走「神器」，然後燒死師徒，沒想到跑出來時正被進門的八戒撞個正著，踩在地上，活活燒死了。「那神器呢？」

「我們真的不知，老方丈被燒死，會不會一起化為灰燼了？」小和尚說。

「胡說，此神器乃是純金打造，怎麼怕火？會不會是誰趁亂偷走了？」

悟空的話提醒了小和尚，他說，「據此八裡有個黑風山，上面有個黑風道長，諳熟攝影，與方丈結交甚密。昨晚他也來救丈……

火，會不會是他順手牽羊？今早就是他們的玉蘭法會，你們可以去看看。

「有道理，三師弟，你在這裡照看師父，我和八戒去去就來！」

「還是讓我留下來陪師父吧！」八戒說。

「你個呆子，少囉嗦！」

悟空和八戒趕到黑風山，上面有一座道觀，曰「黑風觀」，觀門大開，玉蘭盛放，觀內張燈結綵，高朋滿座，只見一個老道手托一部相機正端坐講經說法。

黑風道長講：天地玄黃，宇宙洪荒。上古精華孕育一攝影神器，乃是此相機。此物受了日經月華，天上少有，地上無雙。今日天朗氣清，惠風和暢，我借玉蘭法會和此神器，為大家說說花卉攝影。

悟空上眼觀瞧，此人手中拿的正是他們的神器相機。八戒有心上前去奪，被悟空攔下：「且看看他怎麼講！」

黑道長繼續講：「曰花卉攝影，必曰天人合一，道法自然也。」「三者不可偏廢，缺一不可。」

常見花卉開放時間表
（以北京為例，各地氣候不同適當加減時間）

月份	花卉
1月	臘梅 水仙
2月	梅花 迎春花
3月	白玉蘭
4月	牡丹 桃花 櫻花 鬱金香
5月	月季 玫瑰 紫藤 四季海棠
6月	米蘭 茉莉 美人蕉 牽牛花
7月	荷花 睡蓮
8月	荷花 睡蓮
9月	桂花 菊花
10月	木芙蓉
11月	秋菊
12月	臘梅

Section 49

拍好花卉的「天時」

天時——其實就是好時機。攝影的功夫往往在攝影外，花卉攝影除了要瞭解技術，還要瞭解花卉的特點。

1. 選擇好時節

春有牡丹夏有蓮，秋有丹桂冬有梅。一年四季，不同花卉在不同時節盛開。有的花期很短，一定要抓住時機，否則又要等一年。

深秋即景，攝於 11 月（不要認為只是春、夏才有美景，其實秋、冬也是很美的）
EXIF：Canon 40D 25mm F7.1 1/125s ISO 100

一年四季都有花卉，當然以春、夏最多、最美，但是秋季還可以拍落葉飛舞、紅葉滿山，冬季拍紅梅朵朵、白雪皚皚。

2. 選擇花期的階段

「小荷才露尖尖角」含苞待放的時候拍攝，拍出含蓄、唯美的感覺。
EXIF：Canon 500D 250mm F4 1/100s ISO 400

「映日荷花別樣紅」花開正盛的時候拍攝，拍出勃勃生機。
EXIF：Nikon D200 60mm F8 1/200s ISO 200

「留得殘荷聽雨聲」荷花枯萎的時候拍攝，拍出孤寂寥落的氣氛。
EXIF：Canon 30D 130mm F8 1/80s ISO 200

晴天 EXIF：Canon 500D 35mm F8 1/250s ISO 100

雨後 EXIF：Canon 550D 85mm F2.8 1/60s ISO 200

3. 選擇拍攝時機

(1) 晴天

最好是上午 10 點以前，可適當考慮逆光，會拍出花朵的質感和透亮。

一般不建議正午時間拍攝，因為正午光線從頂部照射，會減少畫面的層次感。

(2) 雨後

選在雨後天晴的時候拍攝，陽光照射下，花朵掛滿水珠更顯嬌嫩。

雨後天晴也要注意，不要等雨露乾了再拍，否則就與「晴天」拍攝沒什麼區別了。

老道講得唾沫橫飛，眾人聽得出神，突然悟空大喊一句：「黑老道，你說雨後拍花朵晶瑩的露水，要是好久不下雨怎麼辦？」

眾人回頭，黑道長也一愣，「這個……」

「我告訴你，」悟空繼續說，「買瓶礦泉水，拍之前一噴不就解決了……」

眾人哈哈大笑，拍手叫絕！

黑老道心中不悅。

拍好花卉的「地利」

地利——其實就是選好角度和光線。相對於風景和人物攝影來說，花卉固定不動，拍攝起來比較容易。因此，取景角度、構圖用光成為花卉攝影水準高下的決定性因素。攝影者應千方百計創新角度，達到理想的效果。當然還有一個問題值得注意：如果拍攝水中的荷花、山間的植物等，在專心取景的同時，也不要忘記腳下，務必要注意安全。

1. 選好角度

(1) 俯視拍攝：這是直接的表述方法，花

EXIF：Canon 500D 65mm F5.6 1/200s ISO 200

瓣、花蕊全貌盡收眼底，但較不含蓄。

(2) 平視拍攝：與花朵保持水平的視線，能拍出光感和透亮感，但可能無法看到花蕊的細節。

EXIF：Canon 500D 17mm F5.6 1/200s ISO 200

(3) 仰視拍攝：仰視拍攝需要攝影者貼近地面仰頭拍攝，這樣能拍出花卉蒸蒸日上的感覺，傳達出朝氣和生機。

EXIF：Nikon D200 45mm F11 1/300s ISO 100

2. 選好光線

(1) 順光：順光一般是背對太陽拍攝，測光設定可以使用評價測光。

順光拍攝示意圖

順光作品中規中矩，符合一般人的審美，但容易造成死板的印象。此外，如果陽光較強，會造成受光面和背光面的亮度差距較大（反差太大），使畫面「白的白、黑的黑」，影響效果。

EXIF：Nikon D80 22mm F7.1 1/200s ISO 200

(2) 逆光：逆光一般是面對太陽拍攝，測光設定可以使用點測光。

逆光拍攝示意圖

逆光比順光掌握起來更有難度，但是較能好的表現花卉的質感、色澤、亮度，是花卉攝影的常用手段。逆光適合花朵較大、花枝修長、花瓣層數較少的花卉，例如鬱金香、荷花等，不適合牡丹、玫瑰等。

EXIF：Canon 500D 85mm F6.1/125 ISO 200

(3) 散射光：陰天時找不到太陽的位置，此時光線從天空均勻散射下來，形成散射光，此種情況測光設定可以使用評價測光。

散射光拍攝示意圖

散射光均勻柔和，適合表現花朵的柔美、多姿，不會產生煞風景的「陰影」。但是散射光一般出現在陰天，此時應注意白平衡的設定。

EXIF：Canon 30D 200mm F5.6 1/500s ISO 200

悟空又大喊一句：「老道，我們仰視拍向日葵，太陽在天上，拍出來天很亮，花朵很黑，怎麼辦？」

「這個⋯⋯這個就沒有辦法了⋯⋯」黑老道又被難住了。

「開閃光不就得了？.哈哈！」悟空說。

眾人再次叫絕！

黑老道強壓心中怒火，繼續講⋯⋯

Section 51

拍好花卉的「人和」

人和──其實就是利用器材，控制構圖和景深，核心目標就是突出被攝體。

在構圖上，初學者可以繼續延續風景攝影的黃金分割構圖法（也稱九宮格，參考本書第102頁），但要注意儘量捨棄那些凌亂多餘的花朵，突出一朵或幾朵，才能達到良好的效果。

在景深上，儘量使用大光圈，縮小景深，虛化背景，從而達到突出主體的目的。同時注意選擇合適的對焦點和測光模式，避免對焦不實和測光不準。

「工欲善其事，必先利其器」，黑老道接著說，「控制構圖和景深的利器就是鏡頭。」

主體鮮明，構圖簡潔
EXIF：Nikon D200 155mm F2.8 1/500s ISO 100

主體不突出，構圖雜亂

Section 52

花卉攝影利器——微距鏡頭

EXIF：Canon 5D Mark II 85mm F2.8 1/800s ISO 200

微距鏡頭

微距鏡頭能夠貼近花朵深處拍照，展現肉眼不易看到的細節，具有獨特的魅力。

「超凡入聖」級的微距鏡頭：

佳能 EF 100mm f/2.8 USM 微距（暱稱：百微，約19,000元）

尼康 AF 60mm f/2.8D 微距（約16,500元）

「天外飛仙」級的微距鏡頭：

佳能 EF 100mm f/2.8L IS USM 微距（約32,000元）

尼康 AF-S 105mm f/2.8G VR IF-ED微距（約25,000元）

其實除了微距鏡頭外，高品質的廣角和長焦鏡頭也是花卉攝影利器。

佳能「百微」和「紅圈百微」

拍攝夜景的裝備

「怎奈天下神器並不是人人都有。」黑風道長感慨道，緊接著握著神器得意地說，

「一生得此一神器足矣！」

「是偷一神器足矣吧？」悟空大喊。

黑風道長再也壓抑不住心中的怒火，用手點指悟空，「你是什麼人，在我玉蘭法會撒野？」「我是你爺爺孫悟空，你是什麼人？竟敢偷了你家爺爺的攝影神器！」

「天下人都知道唐僧之流是烏合之眾，根本不配這款神器！你看看你們，不是尖嘴猴腮就是肥頭大耳，還用什麼神器，哈！」

「你這妖道，有本事當眾和老孫比試比麼？」

「好呀，我若不如你，甘心奉還神器！」

「好！你來說比什麼？」

老道看天色已晚，說：「白天拍攝，不算本事，我們今天比一比黑夜拍攝。天黑後，你我各去拍攝夜景，今夜子時，在這裡拿作品來PK！」

「那當然！」

「奉陪到底！」

「一言為定！」

悟空轉身對八戒說：「呆子，還愣著幹什麼？我給你個單子，趕快去準備各類夜景攝影的『法器』！」

八戒說：「這夜景攝影還要有特殊的『法器』！」

八戒接過單子仔細端詳。

「猴哥，要這些幹什麼？」

「你不知道，夜景攝影有三個最關鍵——曝光、穩定、噪點」。

1. 腳架

因為夜景一般需要長時間曝光（1秒以上），建議使用三腳架。如果是在傍晚拍攝，單腳架也勉強可以應付。

2. 遙控器或快門線

光有三腳架還不夠，按動快門的顫動也可能使照片模糊，因此建議配備一個遙控器或者快門線，通過它來按下快門，這樣能夠將震動降低到最小。

當然，如果沒有遙控器或快門線，可以用相機的自拍功能替代。

3. 手電筒

因為夜景拍攝的很多操作都是在黑暗中進行，為了方便，建議準備一支小手電筒，以備不時之需。

Section 54

夜景拍攝的三要素

1. 曝光

與白天的拍攝不同，夜景攝影不能完全依靠相機的自動測光系統，需要自動與人工結合。這是因為夜景照片往往光線複雜，暗部與亮部反差很大，自動系統會力不從心。

拍攝夜景時，建議選用光圈優先模式或者手動模式，因黑暗條件下對焦精準度往往不高，需要較大景深，光圈最好小於f4。採用評價測光或中央重點測光，對焦、測光點應選在距離相機1/3處且亮度適中的景物，一般情況下，還需要進行-1/3EV到-1EV的曝光補償。夜景的光線千變萬化，可以多拍幾張比較，摸索規律。此外，時間緊迫時還可以使用自動包圍曝光。（參見本書第103頁）

2. 穩定

夜景曝光動輒數秒，保持相機穩定是關鍵所在。

(1) 最穩定的方式：三腳架＋遙控器（快門線）。

評價：萬無一失的方案。

(2) 次穩定的方式：僅三腳架。

提示：在使用三腳架拍攝時建議關閉相機或鏡頭的防震功能。

按快門時可能有輕微震動，建議使用自拍來避免。

評價：十拿九穩的方案。

(3) 再次穩定的方式：單腳架。

存在拍攝失敗的風險，建議多試幾張。

(4) 不太穩定的方案：依靠相機或鏡頭防震。

評價：快門速度快於1/2s時還算比較可靠的方案。

存在拍攝失敗的風險，建議多試幾張。

評價：對運氣和技術絕對是考驗。

很暗的局部

很亮的局部
EXIF：Canon 50D 16mm f6.3 1/3s ISO 1000

「原來如此！」八戒說，「但是有了這些你怎麼保證准能戰勝那個老道呢？」

「噓，這是秘密！晚上你就知道了！」

……

午夜時分，黑風觀內燈火通明，人們靜待黑老道和悟空在這裡對決。隨著一張張精美的照片展示在人們面前，勝負已十分明顯。黑老道還是不服氣，對悟空說，「這些是你的僥倖所得，你敢和我比試夜景攝影的最高境界？」

「什麼是最高境界？」

「最高境界就是拍攝煙火！」

「好呀，這個更簡單。比就比！」

(5) 應急方案：如果什麼都沒有，可以就近找窗臺、欄杆固定相機。攝影者也可以背靠大樹、電線桿提高穩定性。

評價：能拍下來點兒，總比什麼也沒拍到強。

3. 噪點

噪點控制水準也是夜景拍攝成敗的關鍵之一。噪點和穩定往往是關聯的，為了追求穩定，在光圈不能再大、速度不能再慢的情況下就要提升感光度（ISO），但是ISO提升的代價就是出現噪點。同時，夜景長時間曝光和黑色背景等會增加噪點出現的可能。正常情況下，一般單眼相機ISO在1000以下，高檔單眼相機在2000以下，噪點是可以接受的。

建議：

1. 有三腳架、單腳架則儘量攜帶。
2. 在什麼都沒有的情況下，可使用低ISO反覆多次拍攝同一場景，放大觀看，從中選擇不糊的。（這就是碰運氣了！）
3. 後期使用軟體降噪，但是這會犧牲一些畫面細節。

Section 55

怎樣拍好煙火

節日裡天空璀璨的禮花雖美麗但是稍縱即逝。怎樣留下這美麗的瞬間呢？

除了三腳架、快門線外，還需要一塊黑色的紙板，以能完全遮住鏡頭前端的大小為準。

提前選好位置，將相機穩固地安裝在三腳架上，安裝好快門線，對準即將燃放煙火的天空，使用手動模式，將相機速度調整到 B 門（也寫作Bulb，就是按下時快門打開，放手快門關上，打開時間由人來控制）狀態。煙火開始前，用黑紙板遮住鏡頭前端，按下快門並保持不放（此時快門已打開）。當煙火騰起，打開黑紙板讓相機曝光，然後馬上蓋上，如此反覆多次，放手關閉快門，完成拍攝。

這樣就可以拍到許多煙火彙集在一張照片上的美景了！

最後這一輪，黑老道輸得更慘。悟空衝上前，奪過神器，揪住黑老道的領子就要

打。正在此時，忽聽得身後有人大喊一聲：「大聖，住手！」

悟空回頭一看，此人是一個英武的少年，手持長矛，身挎鋼圈。「這莫非是哪吒三太子？不對呀，沒有風火輪，他怎麼騎著掃帚？」悟空想。

「你是何人？」

「我乃哪吒三太子。」

「你的風火輪呢？」

「到了西方，入鄉隨俗，換掃帚了！」

「猴哥你看，就抓一老道，天庭環衛的都出動了。」八戒哈哈大笑，「猴哥你看，就抓一老道，天庭環衛的都出動了。」

「我奉父王指示，前來收服此妖怪，此妖怪乃是我家看門黑熊所變，在世間為非作歹，父王命我收他回去！大聖行個方便吧？」

「那你說說，你是怎麼戰勝黑熊的？我也好向高小姐吹一吹！」

「你這呆子……看在佛祖的面上，那我就滿足下你虛榮的幼小心靈吧！」

「你這呆子……看在佛祖的面上，那我就滿足下你虛榮的幼小心靈吧！」

悟空拿回了相機，八戒慨歎到：「哎，上面有人就是不一樣，連當個妖精都可以免死……對了，猴哥，你還沒說戰勝老道的秘笈呢？」

「這個容易，你先把藏著的師父的手機給我用用吧！……呆子，你還裝傻！」

「好師兄，千萬別告訴師父，等下一站我請你去Happy，好嗎？」

「此話當真？」

「不、不敢撒謊……」

「我信你一回！」

「那你說說，你是怎麼戰勝黑熊的？我也好向高小姐吹一吹！」

「你這呆子……看在佛祖的面上，那我就滿足下你虛榮的幼小心靈吧！」

「那就拿去吧！」悟空揮揮手，黑老道現出原形隨哪吒走了。

最容易出好作品的夜景拍法

1. 抓住日落後的30分鐘

很多人覺得自己拍的夜景不夠漂亮，很大程度上是因為天空的背景是一片「死黑」。

日落後，天完全黑之前，有一段時間天空仍有餘暉，淡紅的霞光微微點綴在天邊，配合剛剛亮起的燈光，能夠營造出良好的氣氛。

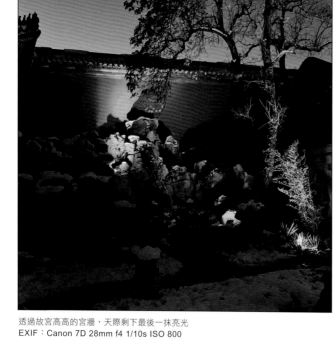

透過故宮高高的宮牆，天際剩下最後一抹亮光
EXIF：Canon 7D 28mm f4 1/10s ISO 800

因為落日的餘暉稍縱即逝，建議攝影師提前找好位置，等待日落。

2. 居高臨下 + 長時間曝光

這一拍法是拍攝車輛燈光留下的軌跡。首先選擇一個較高的位置，例如高樓頂上、天橋上等，這樣可以拍到更大的場面。拍攝前，請確認下面的車輛是暢通的，以通過長時間曝光形成優美的弧線。將相機放置在三角架上，使用 Tv 速度優先模式或者 M 手動模式拍攝，曝光時間一般建議在 2 秒以上。

拍攝中多試幾次，不要怕失敗，相信你一定能夠拍出美麗的夜景照片。

古樹、寒鴉、白塔是北京黃昏的味道
EXIF：Canon 30D 50mm f2.8 1/20s ISO 800

在立交橋上俯瞰川流不息的北京 EXIF：Canon 30D 17mm F9 6s ISO 160

3. 利用黑色營造意境

夜色的魅力就在於能隱去很多不想表達的景物，在幽暗的黑色中給我們足夠的思考空間。古人在書法上講「計白當黑」，意思是說寫書法時白色部分也要像黑色那樣去經營佈置，才能體現出書法的美。其實，夜色攝影可以是「計黑當白」，優秀的攝影師可以讓黑色的空間成為畫面美感的一部分，創造出奇妙的夜世界。

這是一張拍於上海新天地的照片，幽暗的畫面上只有窗前兩盞燭光相對，一抹淡淡的亮色從右邊射入，是對靜謐夜色最好的詮釋。需要注意的是拍攝此類作品，要勤於觀察，善於感悟，大膽創造，運用小亮點和大黑暗的對比，形成獨特的意境。

夜
EXIF：Canon 50D 22mm
F5.6 1/15s ISO 800

聽了悟空的話，八戒很受啟發，把夜景攝

影秘笈總結成幾句詩，發給高小姐：

夜景攝影打油詩

日落西山夜色美，準備拍攝須提前

居高臨下慢速度，美麗車燈拉成線

使用腳架助穩定，減少曝光效果好

注意控制感光度，抑制噪點出靚片

高小姐回覆……「窮酸，有病！」

靜夜思 攝於雲南麗江古城
EXIF：Canon 5D Mark II 20mm F4 1/15s ISO 640

女兒國八戒遭譏笑
欲圖強師徒組外拍

傳說通往西天的路上有一個女兒國，這個國家物產豐富，科學發達，就是有一個缺陷，沒有男人。用八戒的話說，這是他最想來的國度。師徒一路征戰，終於到了傳說中的女兒國。這時，已是一年的最後一天了。唐僧突然也發了慈悲，決定給三個徒弟放三天假，以表彰他們一路辛勞地護送他西天取經。

三個徒弟決定找到女兒國最好的飯店一起吃頓飯，讓八戒請客，可是八戒說死也不答應。他們來到飯店前，驚呆了，飯店有100層高，據說越往上越高檔。他們在100層的旋轉餐廳落座，琳琅滿目的美食把三個人饞壞了。八戒拿過菜譜，對服務生說：「這一本上的菜我都要了，快，快給我們上菜，記得多來葷菜，但是不要豬肉！」這時，悟空在沙僧耳邊竊竊私語了幾句。

不過多久，服務生美眉端上來了各式珍饈，杯盤羅列，三人風捲殘雲一般吃了個盆幹碗淨。酒席宴畢，悟空說去下洗手間，沙僧說也去。八戒坐在桌前等他們，可是左等不回來，右等不回來。好久過去了，悟空和沙僧還沒回來，八戒想：「難道是逼我買單？」他朝服務生打了一個響指，「waiter！買單！」

「一共25000元！」

「小意思啦！」八戒伸手去摸包袱，咦，想來的包袱呢？不會也被猴哥拿走了吧？他心中涼了一截，但故作鎮定，急中生智，「不好意思，我肚子不舒服，先去一下洗手間！」

「不行，我們已經注意你好久了，想跑沒門兒！」八戒剛要溜，幾個服務生圍攏了過來。

「這個……我乃是從東土大唐而來去往西天取經的和尚，其實我不缺錢，就是沒帶您，您看這樣，我回去取錢，給您送來，行不行？」

「不行，我們這概不賒帳。你沒錢就把你的照相機留下吧！」一個老闆模樣的人說。

「這個……這可不行。我是專業攝影師。」八戒的眼睛轉了轉，說，「這樣吧，我看你們菜單上美食照片拍得太差了，給你們拍一組新照片，抵飯錢？」

「你幾張照片能值25000元？」

「那當然，我可是得了攝威天師的真傳！」

「那好，你拍幾張，如果好還則罷了，不好我們把你打一頓，扔到後廚做成臘肉。」

「不聽了臘肉，八戒嚇得渾身發抖說：「下次吃飯一定要去清真館兒！」

拍好美食的三要素

其實拍美食就是要拍出食物的色澤、質感，引起人們的食欲，和拍花卉有很多相似之處。拍好的要素有三個：光線、焦點、穩定。光線充足，佈光合理；焦點精確，景深合適；相機穩定，避免抖動。

1. 光線

在餐廳裡，一般光線都不夠明亮，如果想拍攝美食佳作，建議將食物挪到離窗口較近的地方或放在較亮的燈光下。在家裡，除了上述辦法外，還可以借助檯燈、落地燈等輔助光源。

2. 焦點

(1) 可以考慮使用微距鏡頭，突出美食的質感。

(2) 對焦點要選擇準確，明確對焦主體（一般選擇較近的食物作為主體。）。

(3) 景深處理要得當。除了表現宏大的美食場面外，一般要透過大光圈小景深虛化背景，達到突出主體的目的。

3. 穩定

拍攝美食運用的是精微的表現手法，因此抖動對畫面影響很大。增強穩定性的方法有：

(1) 在家裡可以考慮使用三腳架。

(2) 使用防震鏡頭。

(3) 使用大光圈，再不行就提高ISO，以提高快門速度。

「你不要光說不練，趕快拍幾張，我們看看。」老闆急了。

「別急，且看我的『美食四法』！」

用檯燈簡易佈光

EXIF：Canon 50D 50mm F4 1/60s ISO 800

EXIF：Canon 50D 50mm F2.8 1/100s ISO 800

EXIF：Canon 7D 50mm F5.6 1/30s ISO 800

EXIF：Canon 7D 38mm F2.8 1/100s ISO 800

拍好美食四法

1.微距法

摒棄一次拍下整個盤子的「強迫症心理」，使用微距鏡頭、小景深，貼近美食，更容易拍出打動人的質感。

2.裝飾法

常用的裝飾材料：放在盤子邊上的鮮花、食物的原料（如豆子、麥穗、新鮮水果）、漂亮的臺布、擺在後面的酒杯酒瓶等。

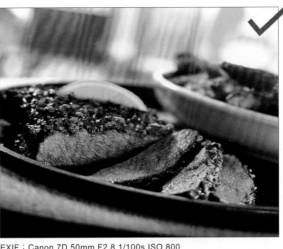

EXIF：Canon 7D 50mm F2.8 1/100s ISO 800

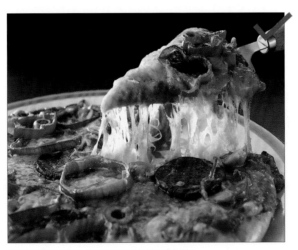

EXIF：Nikon D2Xs 50mm F7.1 1/100s ISO 400

3. 切開法

食物如果色彩線條單一，那僅僅拍攝美食未免呆板。加以簡單的裝飾，效果就不同了。

鮮嫩多汁的牛排、餡料可口的月餅、口感鬆軟的麵包怎麼表現？不妨切開一塊展示，豈不更誘人？

4. 人工參與法

如果覺得畫面不夠生動，不妨自己也參與進來，配上倒酒、撒香料、鏟起披薩的動作，那不是更惟妙惟肖、彷彿身歷其境？

隨著一盤盤美食被端上來，八戒咿嚓咿嚓拍不停，一張張精美的照片呈現在眾人面前，確實比原來菜譜上的照片強百倍，越來越多的美女食客圍攏過來看熱鬧，八戒剛開始覺得羞愧，後來越拍越得意，老闆愉快地答應了給八戒免單。

「好，太好了！」一個聲音從人群外傳來，八戒這才發現悟空和沙僧早回來了，站在人群裡。

「猴哥，你算是把我害苦了！」八戒說。

「你不記得了，在黑老道那，你答應請我們Happy，可是你不自覺，我們只能這樣啦！再說，我們沒害你，取經路上你一直默默無聞，現在也算給你一個出風頭的機會，哈哈！……」

三人離開了飯店，坐電梯下樓。電梯到80層時停了，門一開，外面站著一個極其標緻的美女，雪白的肌膚，披肩的秀髮，緊身上衣，超短裙，黑色的絲襪，十分性感。

美女在電梯門外對他們搔首弄姿，並說：

「夠淫蕩嗎？」

他們當時就愣了，女兒國的美眉也太開放了吧？還是八戒反應快，關鍵時刻肥水怎能流外人田，回答說：「淫蕩是淫蕩了點兒，可是我喜歡！」

沒想到那美女上來狠狠地抽了八戒一個嘴巴，說「你想什麼呢？我說的是西洋文，問你電梯Going down（向下）嗎？」

八戒自認倒楣，用他的話說，石榴裙下死，做鬼也風流！誰知美女上了電梯，看著他們覺得很詫異：「你們是哪裡來的？這麼土？」

「我暈！頭回有人說我土！我們從東土而來，我乃大鬧天宮的攝影大聖孫悟空。」

「然也！」悟空得意地說。

「你就是孫悟空？」美女睜大了眼睛。

「Sorry，沒聽說過！」

「大師兄，醒醒……」悟空被美女雷倒了。

「你們還是東土來的呢！你們要知道，不會和女孩子打交道，成不了好的攝影師！呵呵！」美女說完了甩甩飄逸的秀髮走出了電梯。

看著美女的背影，八戒小聲說…「Going down！」

美女的話深深地刺激了三人，他們決定要想個辦法找回男人的尊嚴！悟空提議組織一次活動，要招募好多好多美女，從優中選優，一起集體外拍，讓女兒國的女人們看看我們的魅力！咱哥們一定要在女兒國揚名！悟空的提議得到了大家的一致認

是夜，月黑風高，幾個黑影躍牆而出，趁著夜色，他們把活動海報貼滿大街小巷。

次日清晨，天剛剛放亮，悟空迷迷糊糊中仿佛聽見有人在念「兩隻小蜜蜂呀，飛入花叢中呀……」，他感覺渾身生疼，頓時從睡夢中醒了過來！這時，師父氣急敗壞地揪住了八戒的耳朵和沙僧的鬍子，疼得兩人嗷嗷叫喚。師父拿出一張海報說：

「悟空、八戒、悟淨，快快起來。唉……絕非為師責難，但我的教誨你們都忘了不成？你我師徒皆為佛門中人，忌戒多多。那不偷盜、不妄語、不惡口、不貪、不瞋、不癡，你們該時刻謹記於心！既心向佛，若不自修，怎能得成正果？好，為師來問你們，到底是誰昨晚趁為師睡覺時，滿城貼了海報，還不寫上為師的名字？！」

「啊？……」三人異口同聲……

「你們少廢話，我決定，外拍的事情我來領銜……」唐僧決絕地說。

唐僧，眼下有三件事情要做…

請模特兒、備器材、選地點

三個人都想負責招募模特兒！

唐僧說：「佛說：『釋法平等』。意思是說佛對每個人都是公平的，誰都有機會。我看你們……你們還是剪刀石頭布吧！」

經過三局兩勝的廝殺，結果是：悟空負責招募模特兒，八戒負責準備器材，悟淨負責選擇地點。

八戒不幹了，說：「為什麼這種美差總是猴哥的？」

悟空說，「給你也行，你把這聯繫模特兒給我說出個一二，我就把美差讓出來！」

「那老豬就給你說說！」

Section 59

如何找到模特兒

模特兒是人像外拍的基礎，怎麼找到模特兒呢？

1. 好友

這部分人包括同學、同事、朋友中形象較好且喜歡拍照的女孩，可以給她們看一些你拍攝的照片，加上朋友關係，一般很容易動心。推薦指數：★★★★

2. 陌生朋友

這部分人可能是聊天網友、論壇上的網友或者乾脆就是陌生人，可以提前準備好作品（最好是部落格網址）和自己的簡介（或者名片），透過聊天、郵件、面談等形式大膽並真誠地邀請她，相信很多女孩都會答應的。推薦指數：★★★★☆

3. 參加同好活動

一些攝影論壇、俱樂部經常組織一些人像外拍活動，時間、地點、模特兒都有人張羅，甚至現場還有人指導。通常需要支付一些費用，大約幾百元一次。推薦指數：★★★★☆

4. 模特兒經紀公司

透過模特兒經紀公司可以找到很有水準的模特兒，但是要價不菲。推薦指數：★★☆☆☆

Section 60

作為模特兒，需要準備什麼

1. 服裝

原則：避免繁冗。

有人會認為拍照應當穿得鮮豔點，其實不然。人像攝影凸顯的是人的身材、面貌和氣質，過於繁冗花俏的衣服會分散觀看者對人本身的注意。模特兒的衣服可根據自己的膚色、身材、氣質和照片風格選擇，總體上應盡量保持簡潔，避免繁冗的裝飾。此外，必要時可以多帶幾套衣服，在拍攝場所更換。

2. 化妝

(1) 拍攝前一天。拍攝前一晚，不能喝太多水，以避免眼睛水腫，當然更不能熬夜，敷個滋潤皮膚的面膜更好。

(2) 拍攝當天。化妝的目的是掩蓋缺陷，讓平淡的五官和臉部輪廓更加鮮明。除了十分重要的照片，自己化妝即可，不需要請專業人士。此外，記得拍攝中隨時補妝，避免出汗和出油影響效果。

3. 小道具

小道具可以點綴畫面，增加生氣。模特兒常用的道具有太陽鏡、圍巾、帽子、鞋子、雨傘、書籍、毛絨玩具、花、鏡子等，但是不宜戴貴重首飾等，避免遺失。

八戒一口氣說了一堆，悟空說：「沒想到你還頗有研究，也罷，這美女的聯繫就交給你還了。」他又小聲說，「你小心點，當心招來的美女不漂亮師父拿你是問！」

八戒興高采烈地走了，剩下悟空和沙僧。

沙僧問：「猴哥，我雖攝影多年，但是對人像攝影知之甚少，你說這人像攝影的地點怎麼選呢？」

悟空說：「這簡單……」

人像攝影適合選擇什麼地方

很多人可能認為，風景優美的地方最適合人像攝影，有時並不盡然，因為如果風景的色彩和線條比較複雜，會沖淡對人像本身的注意，造成喧賓奪主。其實，簡潔、反差明顯的背景更適合人像拍攝。

這裡可以舉幾個例子。

1. 大面積單一色調的區域

例如草原（單一綠色）、油菜花田（單一黃色）等，單一的顏色容易與模特兒的衣服形成強烈的反差，從而突出主體。

2. 有粗糙質感的地方

例如有粗糙的岩石、牆壁等，景物的粗糙與人物的細膩形成鮮明的對比，達到很好的表現效果。

Section **61**

3. 古老、破舊、荒涼、頹廢的地方

破舊的廠房、荒涼的廢墟、古老的庭院都是拍攝人像很好的場所，同樣可以形成良好的反差。記住：越破舊荒涼的地方越有味道。

攝影：KEY

4. 暖色調的室內區域

咖啡廳裡、傢俱店裡等以黃色調燈光為主的室內環境同樣適合人像攝影，此外如果背景中點綴幾點彩色元素，效果更好。

「那我就按大師兄的說法找地方去了！」

給沙僧說完了攝影地點，悟空也去準備攝影器材了。

適合人像攝影的器材

1. 鏡頭

人像攝影最常用的是大光圈鏡頭。除拍風景也會用到的廣角鏡頭外，光圈大於F2.8、焦距在70-200之間的中長焦鏡頭也非常有用。但是這種鏡頭一般價格不菲，是否購買還是取決於自己口袋裡的銀子，務必量力而行。至於手裡的「狗頭」，也並非不能拍出好作品。其實前面的鏡頭只是一個方面，相機後面的頭腦才是最重要的。

「超凡入聖」級的人像鏡頭：

佳能EF 70-200 f/4L USM（約22,000元）

佳能EF 70-200 f/4L IS USM（約38,000元）

佳能EF 70-200 f/2.8L USM（約68,500元）

尼康AF 80-200 f/2.8D ED（約49,000元）

尼康 AF 85 f/1.4D IF

佳能 EF 85 f/1.2L USM

「天外飛仙」級的人像鏡頭：

佳能EF 70-200 f/2.8L IS II USM（約80,000元）

佳能EF 85 f/1.2L II USM（約55,000元）

尼康AF-S VR70-200 f/2.8G IF-ED（約75,000元）

尼康AF 85 f/1.4G IF（定焦人像鏡頭，約56,000元）

2. 反光板

雖然價格便宜，但反光板是拍好人像重要的器材之一，也是很多專業人士拍出好人像的關鍵。與閃光燈生硬的效果不同，反光板的主要作用是反射現場光，打亮被攝的人或物，柔和自然。

對於很多新手來說，折疊反光板是件困難的事情。千萬別像孫悟空借了芭蕉扇，收不回去，所以趕快看看下面的圖片，瞭解如何折疊反光板吧！

反光板的使用方法示意

雙手握住邊緣「擰動」反光板，折成三折，放入袋中帶走。

Section 63

自製反光板

3.腳架

(1)三腳架：使用三腳架當然能夠在最大程度上穩定相機。可是如果拍攝地點和模特兒的姿勢頻繁變化，三腳架的架設會耽誤大量時間，錯失良好的拍攝機會。因此除非在影棚內拍攝，不建議使用三腳架。

(2)單腳架：單腳架移動起來非常靈活，雖然不是絕對穩定，但對於人像來說已經夠了，畢竟人像攝影不可能用到極慢的速度（模特兒不是靜物，也有動的可能）。暗光條件下，拍攝室外人像推薦使用單腳架。

反光板這麼有用，但是不在專業的攝器材店很難買到。這裡介紹一種方法自製反光板，經濟又方便。

所需材料如下：

(1)根據需要找一塊硬紙板（建議大於30cm×40cm，最好能折疊，用過的紙箱拆開即可）。

(2)錫箔紙（超市賣保鮮膜的地方會有賣）。

(3)膠水、寬透明膠帶、剪刀。

製作過程如下：

首先輕輕揉搓下錫紙，使其表面輕微褶皺，注意不要將錫紙弄破。（目的是讓錫紙起皺，反射光更均勻）

在硬紙板上刷上膠水，將錫紙平整地貼在紙板上，邊緣和接縫的地方用寬透明膠帶複製牢固。

這樣一塊反光板就做成了，折疊起來可以放入包中。

不得不佩服八戒的女人緣，不過多久，八戒找來不少美女，個個國色天香，亭亭玉立。

「師父，美女到齊了，我是不是可以拍了？」八戒回來向師父稟報。

「阿彌陀佛，你幹得很好！但是我想拍照之事還是從我這開始吧！」唐僧當然不能讓八戒搶了先。

唐僧拿起相機，讓徒弟們招呼美女拍照。

可是，他拍了幾張，發現效果並不好，美女們第一次上鏡，特別緊張，手足無措的。「悟空，你看這個怎麼辦？你有沒有什麼妙招讓她們放鬆點，狀態好點？」

「有倒是有，可是我們幾個徒弟需要用妙招，師父您長得這麼英俊瀟灑，不說話都能迷倒美眉們，還需要什麼妙招呀？」

八戒聽了對沙僧小聲說，「悟空真會嘲笑師父！」

「悟空，你少拿我打趣，快說說你的妙招。」「好吧！」

151

和模特兒溝通的技巧

一個優秀的人像攝影師，和模特兒的溝通有時比攝影技術本身還重要。

拍攝前：透過網路，讓她看看你的作品，建立起信心。

拍攝中，準備幾個笑話，隨時打破尷尬的局面。

拍攝中：

1. 見面後，稱讚她的長處，讓她開心。

2. 與模特兒溝通拍攝想法。

3. 拍攝中，準備幾個笑話，隨時打破尷尬的局面。

4. 如果模特兒的姿勢、表情不好，一定要邊鼓勵邊引導，不能責備。

當然還有最重要的一點，就是……

「就是什麼？大師兄快說吧，你沒看師父急得直冒汗嗎？」沙僧在一旁說。「就是菩薩賜的另一件法寶──私家珍藏的一本書……非專業模特兒，特別是第一次做模特兒的美眉，往往不知道怎麼擺姿勢。攝影師用語言引導，也不好理解。如果攝影了，我拍不好也是丟人。」

「要依我看，美眉的POSE一句話概括就是『一會兒腰疼扶腰，一會兒頭疼摸頭，一會兒下巴疼托下巴』，再不行就站不住了扶扶梯子」，哈哈，這是不是就好記了？」沙僧說。「多謝悟空的POSE手冊，為師這就去照此教美眉擺姿。」唐僧一改囉嗦的習慣，這次超級爽快地轉身走了，不過馬上又回來了，「悟空，你還是再給我說說我需要怎麼拍，美眉擺好了，我拍不好也是丟人吧。」

有一本《美眉的POSE私房書》，拍攝時隨身攜帶，一看便知怎麼擺了。」說著，悟空掏出了一本書。

「哇塞，這些POSE太精彩了！」還沒等師父說話，八戒先發出了感慨。

人像攝影的總體原則

1. 要突出主體：

人像攝影當然主要是拍人啦，因此重點是表現人，即使景物再美也是陪襯。要把美眉拍得和綠豆那麼大，回去就等著跪主機板吧！

2. 一白遮三醜：

所有美眉都希望皮膚白淨細膩，因此，拍攝時儘量讓臉部受光充分，並可以藉由曝光補償（參見第102頁）增加1/3到1級曝光，這樣可弱化瑕疵，嫩白皮膚。

3. 靈活處理角度：

每個人都有自己好看的一面，稍微胖一點的美眉可以嘗試俯視拍，正臉不太好看就拍側面。學會觀察分析，拍出的作品一定會得到美眉的讚賞。

「大師兄，你說得也太抽象了，比你長得還抽象，你還是說幾招具體的吧！」八戒說。

美眉的POSE 私房書—站姿篇

初級站姿：S形站立的範例

這是一個不需要借助任何道具完成的動作，最直接地展現不 的優美曲線。

動作要領：面對鏡頭，肩部、腰部、髖部三者呈現 S 形彎曲，收腹，雙手自由擺放，展現曲線的美感。

張海翔 / 網名Gilff 著名攝影師

蜂鳥網人像版創始人，資深版主。精通時尚人像攝像，作品及文章在30餘種雜誌發表，並廣受好評。1996年初識攝影，從此醉心於攝影藝術。熱心於攝影技術的推廣和交流，曾活躍於新浪攝影論壇、江湖絕色、佳友線上、色影無忌、POCO網、蜂鳥網等眾多攝影網站及論壇。2001年擔任蜂鳥網第一任版主並創立蜂鳥人像版，歷任蜂鳥網人像版主、蜂鳥網總編輯兼先鋒雜誌總編輯。2005年創立EX攝影工作室，任EX工作室首席攝影師。

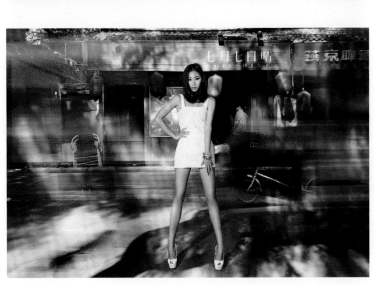

攝影：張海翔
模特：韓鹿

中級站姿：回眸一笑的魅惑

側身可以彰顯優美的線條、香肩和美麗的面龐。

動作要領：身體側面對著鏡頭，挺胸收腹翹臀，回頭微笑。OK，保持住，你會聽到雨點般的快門聲。

攝影：張海翔

模特：韓鹿

攝影：張海翔
模特：何憂馨

高級站姿：秀出你的活力

在前面兩種站姿的基礎上增加一點「小動作」，姿勢可以隨意，只要舒展灑脫，就能秀出你的活力。

動作要領：

姿勢和動作不要「軸對稱」，身體還是儘量呈現S形，追求平衡中的舒展，然後……向鏡頭微笑吧！讓攝影師配合你，多拍幾組，自由發揮，你會越來越有感覺的。

美眉的 POSE 私房書——坐姿篇

Section

坐在牆邊也精彩

只要你善於把握，街邊的矮牆、臺階都可以成為你的舞臺。

攝影：張海翔
模特：何嘉馨

動作要領：

儘量靠外坐一點，避免因為肌肉擠壓而顯得腿粗。一腿彎曲，一腿伸直，自然放鬆。

試試坐在樓梯上

坐在樓梯上，利用層次豐富且規律的背景，增強立體感，凸顯模特優美的造型和性感的身材。

動作要領：

兩腿分別放在兩級臺階上，頭部微傾，雙手自由擺放，注視鏡頭。攝影師可使用廣角貼近或俯視拍照。

Section

美眉的 POSE 私房書——借助環境篇

找到依靠的感覺真好

牆體是最常見的依靠物，一方面通過依靠的姿勢，能更容易地獲得平衡，從而做出各種美妙的動作；另一方面，粗糙斑駁的牆體更能增加畫面質感，突出人物。

樓梯的魔法

樓梯是最常見也是最好用的道具，它能製造出立體而簡潔的空間效果，是攝影師上演「魔術」的絕佳場所。

動作要領：

充分和攝影師配合，或站或坐，或仰視或俯視，或正視或回眸，盡情自由發揮，尋找最佳的拍攝角度和姿勢。

攝影：張海翔
模特：何嘉馨

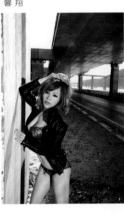

沒有背景的依靠

側面是牆，給人可靠感；而身後沒有障礙物，給人空間感。主體是你，可愛而美麗。

動作要領：

手肘抵牆，身體呈現 S 形，另一隻手自由擺放，上身微微前傾，頭抬起。

學會利用牆角

牆角給人的感覺是狹小、壓抑，但是模特兒恰恰可以利用這種感覺，在兩面牆的包圍下做出動作，「對抗」這種壓抑，達到不同的藝術效果。

注意：這種姿勢不屬於甜美的風格，擺姿時可以不用微笑。

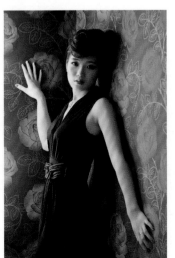

美眉的 POSE 私房書——頹廢風格篇

頹廢是一種態度

如果你是時尚潮人，千萬不要錯過頹廢的體驗。頹廢崇尚叛逆、反傳統，也許不是最漂亮的，但卻個性十足。

動作要領：頭部和眼睛可以不正面鏡頭，眼神充滿憂鬱和迷離。動作可以適當誇張，身體放鬆，無拘無束。

攝影：KEY

158

美眉的 POSE 私房書──創意動作篇

攝影：張海翔
模特：李珂

自信的遊戲

當練就了前面十幾種姿勢，你就已初步掌握擺POSE的方法了，剩下的就是突破傳統，創造屬於你自己的姿勢了，這就是創意動作。

動作要領：

可以嘗試各種你喜歡的動作，可以是動感的、聖潔的、活潑的、可愛的、慵懶的等等。一定要相信自己，這是一場自信的遊戲！

一定學得會的人像六招

第一式 簡單背景

這是六招中最簡單的。

環境：首先要找一個造型簡單的背景，可以是一面磚牆、一扇大門、一片籬笆、一塊網格等。背景不要有複雜的圖案，最好有點粗糙的質感。

美眉：美眉衣服的顏色宜與背景形成反差，以凸顯人物。建議使用反光板對臉部適當補光，特別是在淺色背景下。

攝影師：攝影師應使用廣角或中焦鏡頭，使用評價測光或對準臉部點測光。既可以正面拍攝，也可以側面拍攝。

拍攝現場示意

攝影：張海翔
模特兒：韓鹿

攝影：張海翔
模特兒：楊美嬌

第二式 淺景深

淺景深是美眉們最喜歡的照片類型，也是單眼相機的優勢所在。

環境：與第一式簡單背景不同，淺景深不需要背景多麼簡單，但要求背景與模特兒有一定距離。常見的背景可以是成片的綠樹、延伸的城市街道、熙熙攘攘的人流甚至遠處的燈光。

美眉：因為照片會比較突顯人物，美眉應注意臉部化妝並使用反光板打光。

攝影師：可以通過長焦距、大光圈鏡頭，使用 Av 模式增大光圈，從而縮小景深，以淺景深突出美眉。測光上建議對準臉部點測光（如不好掌握，初學者也可以採用評價測光＋曝光補償），以人物眼睛為對焦點對焦，構圖上多採用直幅構圖，也可以適當增加前景，增加畫面的情趣。

第三式 大頭人像

看看遊樂場裡那些熱門的大頭像貼紙照相機，就知道美眉們多喜歡大頭像了。

環境：大頭像對環境要求不高，但是光線最好充足。

美眉：大頭像比較適合對自己五官有信心的美眉。拍攝前一定要精心化妝，也可以透過墨鏡、髮飾等增加生氣。另外注意盡量不要直接面對鏡頭，微微低頭或者轉頭等更加自然。可以使用反光板均勻打光，也可以讓光線從一定角度入射，形成明暗對比，突出輪廓，凸顯個性。

攝影師：由於廣角鏡頭容易發生畸變，推薦使用中焦或長焦拍攝，評價測光即可。構圖橫豎均可，但不宜將人臉置於中間，可以嘗試將美眉的眼睛置於黃金分割點附近（參見本書第112頁），同時構圖也不要求全，可以大膽地讓美眉頭頂置於畫面之外。

小技巧：試試俯視拍攝，會使美眉的面龐看上去更加清瘦。注意對美眉眼神的把握，抓住最有神的那一瞬間。

第四式 長腿攻略

修長的雙腿是美眉們夢寐以求的，那現在就幫她們圓這個夢吧！

環境：可以選擇有高臺、樓梯的地方拍攝，攝影師也可以趴在地上以極低的角度仰視拍攝。

美眉：建議穿著熱褲、短裙或者緊身的褲子，可站可坐，也可做出下樓梯的動作。建議使用反光板打光。

提示：穿裙子的美眉注意不要走光喲！

攝影師：使用廣角鏡頭仰視貼近美眉拍攝。由於廣角鏡頭邊緣容易發生畸變，會有拉長腿部的感覺，同時仰視又會強化這種感覺。光圈應大小適中，不要太大。構圖以直幅為主，多拍攝全身像。

攝影：張海翔
模特兒：李珂

攝影：KEY

第五式 另類路線

頹廢、叛逆、非主流等另類路線是很多美眉喜歡的風格。

環境：具有另類風格的地方，室外如曠野、舊工廠、鐵路、建築廢墟，室內可以是舊倉庫、地下室管道間、家裡的浴室等。

美眉：建議穿著時尚、反傳統、叛逆的服裝，動作可以誇張、怪誕、誘惑，儘量突出肢體語言。

攝影師：應儘量採用創新拍攝手法，充分利用光線、背景效果，達到與眾不同的藝術效果。可以利用視窗射進來的光線逆光拍攝，可以透過玻璃或者鐵絲網拍攝，可以讓美眉坐在地上貼近地面拍攝，也可以在梯子上俯視拍攝，總之一切隨你。曝光上不必追求絕對準確：適當減少曝光（即低調照片）更能凸顯神秘的風格，增加曝光（即高調照片）更能凸顯怪誕的風格。

提示：拍攝過程中注意安全！

不必拘泥於POSE限制，動起來，才能彰顯活力和美。

環境：可以是平曠的草地、麥田、花田、海灘，也可以是任何簡單背景。儘量選擇光照充足的時候拍攝。

美眉：穿著輕鬆、自然，心情一定要放鬆，最好能忽視攝影師的存在，投身在自然的懷抱中。手上可以拿帽子、墨鏡、包包等小道具。

攝影師：鏡頭廣角、中長焦均可，測光建議使用評價測光，使用人工智慧伺服AF或者人工智慧AF對焦。為了定格運動，建議使用Tv模式，速度推薦在1/300秒以上。攝影師要充分調動模特兒的積極性，使用連拍，手疾眼快，不要放棄任何機會。儘量多拍幾張，再從中選擇較好的作品。

連拍的使用：以佳能600D為例，在準備拍攝狀態下，按下十字導覽鍵向左的按鈕，調出驅動功能表，選擇連拍即可。對於高檔相機，還有高速連拍和低速連拍之分，人像攝影低速連拍已經夠用，高速連拍會使相機記憶體迅速塞爆，影響攝影師抓住後面的機會。

唐僧聽罷，信心十足地去拍照了。這時八戒抱怨道：「師父是走了，他把最好的大光圈鏡頭也拿走了，留下幾個狗頭，讓我們怎麼拍呀！」「這個無妨！」悟空說。

Section 67

沒有大光圈 也玩淺景深

其實除了光圈外，決定虛化的還有鏡頭焦距和主體背景間的距離。

1. 利用長焦

很多Kit組鏡頭是18-200mm的，使用較長的焦段拍攝，一樣可以獲得淺景深效果。

2. 拉大主體與背景的距離

讓美眉離鏡頭近一點，背景選的遠一點，這樣也能實現很好的虛化。

除此之外，還可以買一支50mm f1.8的鏡頭，只要幾千塊，同樣效果不錯，不信試試看？

且說師徒四人齊心協力終於圓滿完成了拍攝，他們將一幅幅精美的照片沖洗出來，送到了女兒國的國家展覽中心。三天後，一場主題為「東土男人看女兒國」的大型人像攝影展在這裡舉行。開展時，人山人海、紅旗招展，唐僧得意地站在作品前，外面是他的三個徒弟，唐僧清了清嗓子說：「女兒國的朋友們，你們好呀！樓上的觀眾，你們好呀！這是我第一次來這裡……」

唐僧正說得帶勁，悟空突然捅了捅八戒和沙僧，小聲說：「你們看那！」順著悟空的手，他們看到人群外有個美眉，雪白的肌膚，披肩的秀髮，緊身上衣，超短裙，黑色的絲襪，好面熟。「是Going down！」他們異口同聲。八戒想起幾天前在電梯裡的糗事，想在「Going down」面前找回面子，一步衝上前去拉住美眉的手，單膝跪下說：「阿彌陀佛，出家人不打誑語。女施主，你的確是俺老豬自東土出行至今所遇到的，最美麗、最性感的女子。自從我見到你那天，我就夜不能寐。今天俺老豬事業有成，懇求與施主結成連理……」

「你且抬頭看！」女施主說話了。

八戒抬頭一看，哪裡是什麼「Going down！」分明是一具骷髏，嚇得他大叫一聲摔在地上。此時傳來菩薩的聲音：「你記住，男人好攝影，會有故事；好女色，會有杯具……」

Chapter **12**

孫悟空詳解魔術手
老方丈奇冤得洗雪

已經離開女兒國向西走了好幾十里了，唐僧一直在低著頭，不和徒弟們說話，若有所思的樣子。他們師徒四人在女兒國確實大紅大紫了一把。他們走的時候，女兒國美麗的國王親自送行，大街小巷老百姓夾道歡送，讓他們享受一被子未曾有的榮光時刻。

「估計師父還沉浸在激動之中呢！」沙僧小聲嘀咕。

「何止激動，沒準還有點甜蜜的憂傷呢！哈哈！」八戒說。

「悟空，寫的什麼？」唐僧急切地問。

「她寫道：大師姓唐，甜到憂傷！哈哈，師父，她是不是喜歡上你了？」悟空說。

「阿彌陀佛，你們一派胡言！趕快趕路……」唐僧訓斥道。

說話間，一道城池出現在師徒面前，上書

三個大字「獅駝國」。

唐僧偷偷摸出手機，寫道：「女王，我是三藏，我們已到獅駝國，想你。勿回簡訊，徒弟在，不方便。」

師徒剛要進城，只見一個衣衫襤褸的禿頭老翁朝他們走了過來。這老頭滿臉是泥，衣服破敗，身上仿佛還有打的痕跡，最關鍵的是，這麼窮的人胸前竟然掛著一個單眼相機！老頭看見唐僧一行人，跪下便拜。

「這位老翁，這是怎麼了，何必行此大禮？」唐僧趕忙收好手機，上前攙扶。

「阿彌陀佛，唐大師，我乃是這前方獅駝國的影清寺法名索康。幾年前，我從西域將數位單眼相機帶入獅駝國，獻給皇上，聖上得知數位單眼相機的神奇，龍顏大悅，封我為影清寺方丈。可是今日，不知從何來了一個道人，給皇上獻了一種小型數位相機，並對皇帝說我的單眼相機是蠱惑皇帝，騙取黎民的金銀，他的小DC只有我相機價格的三分之一，效果卻

要好過我。」

「懂攝影的人都知單眼相機好過小DC，你和他當場比試一下不就得了？」悟空插話。

「誰說不是，我也是這麼想，便要和他當場比試。於是我們各拍了一張風景，然後直接拷貝到電腦上，呈聖上御覽。您猜怎麼著？我用單眼相機拍的竟然真的不如他的小DC。皇帝一怒之下，打了我40大板，命我三天內想辦法說明原因，說不清楚就問我欺君之罪！我知道唐大師是得道高僧，攝影技術在女兒國驚豔四座，懇請您救我一命！」說罷，磕頭如搗蒜。

唐僧聞聽，忙問悟空：「你知道這是怎麼回事嗎？」

悟空哈哈大笑，對老和尚說：「虧你還是影清寺的方丈，從西域學得單眼相機技術，你不知道這樣的道理嗎？直接出片，單眼相機的效果可能會不如小DC！」

「啊？還有這等事？」老和尚一驚。

「那是當然」，悟空說。

直接出片：單眼相機 vs 小DC

單眼相機直出

經過後製處理

單眼相機拍出的一些照片顏色發灰、暗淡、模糊，這是因為單眼相機的使用族群是有一定專業水準的攝影師，他們需要的是忠實記錄原始資料的照片，而不是相機機身藉由軟體美化過的照片。因此，單眼相機在設計時採用保守的設定，降低對比度、顏色飽和度，達到盡可能保留細節的目的，為後製處理預留空間。

小DC的對象是一般人，他們一般不會或者不願意花費大量時間進行後製處理，於是設計者就將美化工作放在相機內完成了。

「這個我明白了：單眼相機的照片就是天生麗質但是沒有化妝的美女，而小DC就是雖然天資一般但善於打扮的美女啦？」八戒在一旁插話。

「你這呆子，整天就知道美女、美女的！」悟空說。「原來如此，敢問大師，什麼軟體能夠處理好單眼相機的照片？」老和尚問。「那當然是米國的Adobe公司出品的Photoshop了，俗稱PS。」悟空說。

「那懇請列位大師教我幾招PS技巧，我也好洗脫冤屈。」

「這個嘛，PS不是一句兩句能說清楚的，我還沒教會你，恐怕三天就到了，你就開刀問斬了！」

「這個，怎麼辦呢？求大師發發慈悲！」

「那我就教你兩個小軟體吧。效果和PS差不多，只是簡單許多。」

「多謝大師！」

用光影魔術手旋轉圖片

按一下「開始」→「程式」→「光影魔術手」，啟動後，按一下軟體上方功能表「檔案」→「開啟」命令，找到待處理照片，確定打開。

很多直幅照片從相機匯出往往是橫的，需要「立起來」看，這就是旋轉。

旋轉後的效果

光影魔術手簡介

光影魔術手是目前比較流行的圖片處理小軟體，可以免費下載使用。雖然不及PS專業，但是卻能夠做到PS的大部分常用功能，且沒有特別專業的術語和複雜的操作介面，比較適合業餘攝影愛好者使用。

官方網站和下載位址（或者Google「光影魔術手」）：

http://www.neoimaging.cn/tw/index1.htm

「老朽愚笨，請大師先說些簡單的吧！」

「最基本的就是對照片的旋轉、裁切、縮放」。

用光影魔術手裁切圖片

拍照時，受制於距離、鏡頭焦距等因素，被攝主體可能不夠突出，需要在後期去掉多餘的邊緣景物，突出主體，這就是裁切。

裁切分為自由裁切、按比例裁切和固定邊長裁切（在步驟②選擇），常用的比例有3:2（直幅2:3）、4:3（直幅3:4）、1:1以及長片幅等。這裡舉的例子就是裁切為長片幅。

裁切前：過多的天空和水面顯得多餘

裁切後

用光影魔術手縮放圖片

照片是由像素組成的，例如寬度3000點、高度2000點，相乘就是600萬像素。

可是以現在的電腦螢幕來說，即使是目前主流的「1080p」規格，寬度也不過只有1920點、高度只有1080點，600萬像素的照片顯然遠遠大於這個點數。因此，如果照片僅僅用於網頁顯示等，可以適當降低像素，以節省寶貴的儲存空間和網路傳輸時間。除了表現特殊藝術效果，建議使用預設的按比例縮放，即長寬比不變。一般來說，用於網頁顯示的照片寬度不要超過800，高度不要超過700。

縮小前（jpg圖約4MB）

縮小後（jpg圖約0.4MB）

雖然從整體上看差距不大，但是看細節，縮小後的明顯出現馬賽克失真。

注意：縮小是一個不可逆的過程，圖片變小後，因合併像素而失去的資訊是無法再找回的。即使使用軟體強制放大，畫面品質也不會提高。因此，如果照片要用於存檔、印刷、參加比賽等重要用途，不建議對照片進行縮小。還有一點請注意：作為攝影師，任何情況下都請保留原圖，不要進行覆蓋保存。

「這些都記下了，敢問大師怎麼把照片弄得更漂亮點呢？」

「別急，老頭兒，下面這幾招就可以改善照片效果了——調整曝光、調整白平衡、降噪」。

Section 72

用光影魔術手 調整曝光

這招用來調整曝光不足或過度問題。

曝光不足

曝光過度

第一式 自動曝光

按下此鍵，電腦自動調整曝光。

第二式 數位補光

在功能表中選擇「效果」→「數位補光」，彈出對話方塊，調整滑桿直到滿意為止。

第三式 數位減光

在功能表中選擇「效果」→「數位減光」，調整方法同補光。

第四式 數字點測光

在功能表中選擇「調整」→「數字點測光」，會出現兩幅畫面對比，分別是調整前後的效果，將滑鼠（此時是十字狀）移動到畫面需要保證正常曝光的地方，如人物臉部、灰色衣服部分，點擊，此時即可將此處作為基準進行曝光調整。

「真是讓老朽長見識，原來照片後製處理有這麼多玄機。可是，既然後製都可以調整曝光，為什麼還要求拍攝時必須正確曝光呢？」老和尚問。

「這個你就不懂了，其實後製調整曝光是有代價的，那就是要損失畫質。調整幅度越大，損失越大。因此，不到萬不得已，還是儘量在拍攝時正確曝光。」

「那我在拍照時怎麼判斷是否曝光正確呢？我以前都是從相機那個小小的液晶螢幕上看，但是感覺很難看清楚。」

「這個你也不懂？俺老孫再教你一招：攝影師最常用的工具——直方圖。」

Section 73

專業攝影師控制曝光的秘密——直方圖

拍完一張照片時，可以藉由相機的直方圖功能來瞭解整張照片的亮度範圍。簡單地說，直方圖能夠以柱狀圖的形式顯示一張照片中明暗的分佈情況，呈現出照片中每一個亮度級別下的像素數量。根據這些數值所繪出的圖像形態可以初步判斷照片的曝光情況。

直方圖的橫坐標左側為暗像素，向右逐步變亮。「山丘」越高，說明這種亮度的像素越多。正常情況下，理想的照片應該是從暗到亮呈現起伏「山丘狀」均勻分佈的。

另外，如果直方圖呈現大量「梳狀鋸齒」，表示照片的細節損失嚴重，可能是後製處理過度的結果。

偏亮

曝光正確

偏暗

用光影魔術手調整白平衡

第一式 自動白平衡

對於略微有點偏色的照片，例如相機自動檔拍攝的照片、掃描器掃描的照片等，可以使用光影魔術手的「自動白平衡」進行校正。

打開圖片，選擇「調整」→「自動白平衡」即可自動校正。

調整後

調整前（顏色偏黃）

第二式 嚴重白平衡錯誤校正

很多情況下，例如舞臺燈光下拍攝、室內燈光下拍攝或者時間倉促來不及設定白衡就拍攝等，可能造成照片色偏十分嚴重，這時可以用「嚴重白平衡錯誤校正」修復。

打開圖片，選擇「調整」→「嚴重白平衡錯誤校正」即可自動校正。

調整前（嚴重偏色）

調整後

第三式 白平衡一指鍵

電腦的功能已經相當強大，如果把人的智慧再結合進去，就更完美了。

「白平衡一指鍵」就是以人輔助電腦調整白平衡。

打開圖片，選擇「調整」→「白平衡一指鍵」，彈出對話方塊，可以在照片中用滑鼠手工指出一個沒有顏色的物體。「沒有顏色」是什麼意思呢？就是指白色或者灰色的物體，例如白牆、白紙、灰色地面等。使用者只要在照片上用滑鼠輕輕指一點，軟體就明白照片的色偏情況了，即能自動進行色彩校正。

「白平衡一指鍵」這個功能很靈活，基本上各種常見色偏情況都能應付，而且操作比較簡單。

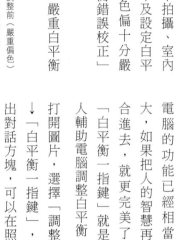

點擊白牆部份，即可校正白平衡

用光影魔術手降噪

在光圈無法再大、速度無法再慢的情況下，攝影師往往被迫使用高ISO拍攝。這時在畫面上會出現很多噪點，較暗部分的噪點尤其明顯，那這張照片是不是就失敗了呢？光影魔術手的「高ISO降噪」功能可以在盡量避免犧牲畫面細節和銳度的情況下，去除噪點，幫助拯救照片。

打開圖片，選擇功能表的「效果」→「降噪」→「高ISO降噪」點擊即可。

除了「高ISO降噪」功能，「顆粒降噪」、「夜景抑噪」也能發揮降噪功能，可以自己試試。

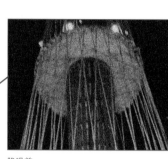

降噪前

降噪後

除了老和尚，八戒、沙僧在一旁也聽得出神。突然沙僧問：

「大師兄，你說的這些都太枯燥了，有沒有更有意思的？」

「當然有了！這就是底片效果、藝術效果。」

用光影魔術手製作底片效果

反轉片

什麼是反轉片？反轉片是一種膠捲的類型，有時候也稱為正片。用反轉片拍攝的照片，色彩特別濃郁，是拍攝風景的首選。以前，《國家地理雜誌》的專業攝影師們使用的膠捲全都是反轉片。我們生活在數位時代，當然已經不用反轉片了，但是人們還很懷念反轉片的感覺，於是透過後製處理，來模擬反轉片的效果。

按一下工具列上「反轉片」按鈕旁邊的向下箭頭，有多種反轉片風格可選。

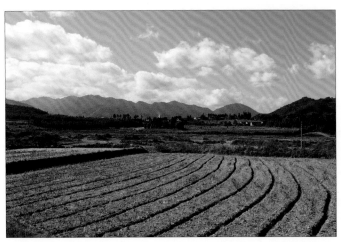

調整後的效果

鉛筆素描　　　　　　　　原照效果

LOMO

褪色舊相

用光影魔術手製作人像藝術效果

光影魔術手提供了許多藝術效果工具，大多是「一鍵式」完成或只需調整一兩項參數，即可製作出精彩絕倫的藝術攝影作品。

打開圖片，選擇「效果」→「風格化」→「鉛筆素描」進入，調整滑桿直到滿意，按一下「確定」。

LOMO本是一種間諜相機，具有色彩鮮豔、畫面暗角等特點。隨著時代的發展，LOMO已經變成了一種拍攝理念甚至是一種攝影風格，是當代人追求隨性自由生活的體現。

打開圖片，選擇「效果」→「風格化」→「LOMO風格模仿」進入，調整滑桿直到滿意，按一下「確定」。

光影魔術手的作者說：「在看黎明、張曼玉的《一見鍾情》時，有一個鏡頭，畫面的色彩一點點流失，最後只剩下很輕微的色澤，但明暗對比很強烈，同時畫面顆粒感很重，有一種懷舊的感覺。於是，有了這個特效。」這就是褪色舊相。

打開圖片，選擇「效果」→「其他特效」→「褪色舊相」進入，調整滑桿直到滿意，按一下「確定」。

原圖

渲染後

原圖

去霧後

用光影魔術手製作風光藝術效果

晚霞渲染

想得到絢麗多彩的晚霞嗎？試試這個功能。這個功能不僅限於天空，有時還可運用在人像等情況中。打開圖片，選擇「效果」→「其他特效」→「晚霞渲染」進入，移動滑桿直到滿意，按一下「確定」。

去霧鏡

有些照片總是感覺霧濛濛的，不夠透亮，怎麼辦？可以考慮使用去霧鏡。打開圖片，選擇「效果」→「其他特效」→「去霧鏡」進入，調整滑桿直到滿意，按一下「確定」。

畫面中增加些許雨滴是不是更顯浪漫？如果沒有趕上雨天拍攝，就試試「雨滴效果」吧！打開圖片，選擇「效果」→「其他特效」→「雨滴效果」進入，移動滑桿直到滿意，按一下「確定」。

原圖

使用雨滴效果後

八戒問：「猴哥，這個軟體有沒有什麼討美眉歡心的功能嗎？」悟空說：「哈哈，這個也有！」

Section 79

用光影魔術手去紅眼／去斑

之所以說光影魔術手是女人的美容院，是因為它可以對人像照片進行十分出色的後製美化，而且很簡單。

用閃光燈時，在照片的人眼瞳孔處可能呈現紅色，這是強光在視網膜上反射的結果，攝影上稱為紅眼；人的皮膚也可能有斑點、痣等。「美容」的第一步就是要去除紅眼和斑點。

打開圖片，選擇「效果」→「人像處理」→「去紅眼／去斑」進入，彈出對話方塊，先選擇「去紅眼」還是「去斑」，滑動圖片捲軸找到紅眼（斑點）所在位置，根據大小調整游標半徑，在紅眼（斑點）上按一下，滿意後按一下「確定」，不滿意按一下「復原」重試。

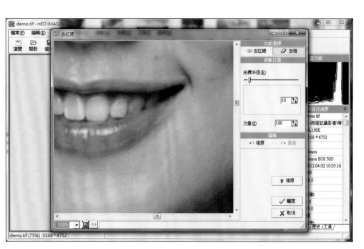

Section 80

用光影魔術手磨皮

人像美容功能說得很籠統，其實就是人像磨皮＋柔光鏡。軟體自動識別人像的皮膚，把粗糙的毛孔磨平，令膚質更細膩白晰，同時可以選擇加入柔光的效果，產生朦朧美。

打開圖片，選擇「效果」→「人像處理」→「人像美容」進入，彈出對話方塊。

「磨皮力度」指的是平滑皮膚的程度，力度越大去除粗糙越明顯，但皮膚細節損失也越嚴重。

「亮白」用來調節膚色，越大越亮白，但是注意不要過亮而造成失真。

因為畫面中哪部分是皮膚是由軟體自動判斷的，「範圍」的意思就是這個尺度寬鬆點還是嚴點。對於整個畫面皮膚受光均勻的，建議從嚴；明暗差距大的從寬。「柔化」是指產生柔焦鏡頭的效果。

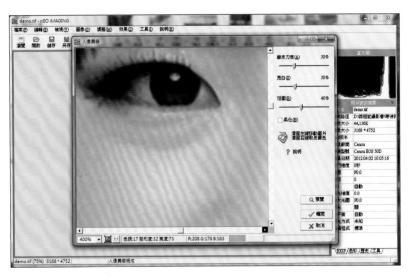

人像美容前

人像美容後

「人像美容」前後的效果對比

用光影魔術手讓人像白皙

有些數位相機拍攝的照片有偏黃的現象，加上黃種人的皮膚特點，更容易凸顯這一缺陷。

「人像褪黃」功能正好解決了這一問題，美眉皮膚經過處理以後會顯得更白皙紅潤。

選擇「效果」→「人像處理」→「人像褪黃」，調整滑桿，滿意後按一下「確定」。

「用過這三招，感覺確實不一樣了。」沙僧說。

「別著急，出了「美容院」，我們還要去「攝影棚」逛逛呢！」悟空繼續往下講。

Section 82

用光影魔術手製作攝影棚風格照片

為什麼攝影棚能夠吸引那麼多美眉？因為攝影棚拍出來的美眉皮膚總是那麼白皙，畫面總是很朦朧、唯美，有明星的風範架勢，再配上精美的相框掛在家裡，那自豪感油然而生。不過攝影棚可以淘汰了，現在自己也能實現這種風格！

選擇「效果」→「攝影棚風格人像照」，有「冷藍」、「冷綠」、「暖黃」、「復古」等色調可選，還可以調整「力量」，滿意後按一下「確定」。

「阿彌陀佛，聞聽大師一席教誨，真是勝讀十年書呀！」

「老頭兒，別急，還有一個軟體呢。如果說光影魔術手是比較正點的，那麼下面這個美圖秀秀就是擅長搞怪的！」

「你一提怪這個字，為師就心驚膽戰。不是為師又要數落你們，悟空，你好端端地，搞什麼不好，又搞怪。」

「師父，你OUT了，聽我慢慢道來……」

冷藍效果

冷綠效果

暖黃效果

復古效果

用美圖秀秀為人像美容、增加飾品、文字

如果說光影魔術手很正點、很主流，那麼美圖秀秀就有那麼一點時尚和叛逆了，它擅長打造各種搞怪、趣味圖片，很能討女孩子喜歡。

官方網站和下載位址：

http://xiuxiu.meitu.com/。

美圖秀秀的美容功能和光影魔術手有很多相似之處，但是值得一提的是，它提供了為人像增加眼影、假髮、睫毛，改變唇色、髮色等功能，值得推薦。

打開圖像，進入「美容」欄，選擇「睫毛」，從右側選擇喜歡的樣式，用滑鼠拖動到人像臉上，移動旋轉，調整大小，還可以藉由下方的對話方塊改變透明度，看上去更完美。

美圖秀秀的素材分兩類：「線上素材」和「已下載」，建議能上網的使用者可從「線上素材」中選擇，會更豐富些。

「腮紅」、「眼影」、「眉毛」、「假髮」、「紋身」等與睫毛類似，拖動、調整、確定即可。不想要時，可以按一下物件，按鍵盤上DEL鍵刪除，也可以按一下上方的「撤銷」按鈕重作。

接著說說改變髮色、唇色等的辦法。打開圖像，進入「美容」欄，選擇「染髮」，彈出對話方塊，在左側選擇頭髮顏色和筆的大小，然後在頭髮上塗抹，直到滿意為止。如果中途弄壞了，隨時可以按一下上方「重置」按鈕重來。「皮膚美白」、「唇彩」等也可以用類似方法調整。

增加飾品

美圖秀秀提供的飾品種類很多，如頭飾、指甲、眼鏡、帽子、可愛飾物等。可以盡情地展開想像，創造新的造型。使用方法同「睫毛」：先拖動，然後調整大小、方向、透明度等。

增加趣味文字

怎麼把想對自己或別人說的話寫在照片上呢？就試試「文字」功能吧！文字是實現個性化最簡單的手段。美圖秀秀允許在照片上自寫文字（「靜態文字」、「動畫文字」）或者插入現成的文字（「文字模版」）。

「文字範本」是軟體內建的藝術字，插入方法同飾物的插入，就不再贅述了。

「靜態文字」的使用方法：打開圖像，進入「文字」欄，選擇「靜態文字」，在彈出的對話方塊中輸入想寫的文字，選擇字體、顏色、大小，設定透明度、移動位置，OK。

「動畫文字」的用法和「靜態文字」基本相同，只不過產生的文字能夠形成動態效果。

用美圖秀秀給照片增加邊框和場景

是不是想為自己漂亮的圖片加上一個美麗的邊框？美圖秀秀有許多漂亮邊框可選，而且也是一鍵搞定。

打開圖像，進入「邊框」欄，選擇「輕鬆邊框」、「撕邊邊框」或「動畫邊框」中的任一個，在彈出的對話方塊右側選擇喜歡的邊框，按兩下即可為照片新增。

製作場景照片

現在流行一種照片，就是將人物頭像嵌入某一場景中，例如城市的看板上、博物館牆上的油畫上。像這樣照片高深的技術，其實很簡單。

打開圖像，進入「場景」欄，選擇「靜態場景」，在右側選擇喜歡的場景，並在左側調整好臉部位置，按一下「應用」即可。

Section 85

用美圖秀秀製作大頭娃娃

見過街頭廣告中明星臉但是卡通身體的娃娃吧？「娃娃」功能就是制做這各效果用的。打開圖像，進入「娃娃」欄，選擇「搞笑搖頭娃娃」，滑鼠箭頭會變成一支筆的形狀，要求畫出人像臉的部分，也就是擷圖。

擷圖完成後，在右側選擇喜歡的形象按兩下，即可為你裝上。這是不是很炫，電腦上看還會搖頭呢！

老和尚聽了唐僧師徒的講解，茅塞頓開，他要回獅駝國面見聖上鳴冤。臨走時，他留下話，請師徒在影清寺休息幾日，如果皇帝為他平反，他要請唐僧在影清寺開壇講法，弘揚佛法，為獅駝國信眾講解數位後製處理技術。

師徒四人來到影清寺，好一座莊嚴寺院，就是周邊環境差了一點。歌廳、酒吧、夜總會什麼的都不少。八戒心裡嘀咕著，要是師父不在就好了。

師徒在影清寺休息，可是不久發現沙僧不見了……

Chapter **13**

影清寺唐僧戲悟淨
孫悟空獅駝遇故人

「悟空，你們說悟淨去哪了？」唐僧問。

「是不是他禁不住燈紅酒綠的誘惑，去哪happy了」？」八戒說道。「師父，待我打探一番！」悟空說。

過了一會兒，悟空回來了，說：「師父——，俺回來了！被八戒這呆子說中了，沙師弟果然好生的悶騷！他沒去化緣，去門口的網咖了。我溜進去時他正在論壇發帖呢！什麼《粗獷帥哥游獅駝國，圖多，請輕砸》！還在聊MSN呢！」「阿彌陀佛，悟淨看上去老實，實際上如此騷。待為師去網咖把他揪回來。」

「哎，師父，你去網咖揪他，失了東土高僧的身份，不如將計就計……」悟空在師父旁邊耳語一番。「八戒，快去問問寺裡的和尚，可有電腦借我們一用。」唐僧說。八戒借來了電腦，師父登入了MSN，裝成了16歲的漂亮美眉，名字就叫「最愛沙悟淨」，悟空和八戒在這邊給師父獻招，不一會兒，師父就和沙僧聊得火熱。

師父問：「沙哥哥，我看到你的帖子上的照片都有你自己的LOGO浮水印，這是怎麼弄的呀？我好崇拜你呀！」「這個很簡單！浮水印分為文字浮水印和圖片浮印，我慢慢講給你聽！」

怎樣為圖片增加浮水印

還是以光影魔術手為例，按一下功能表「工具」→「文字標籤」。輸入文字，設定字體和位置，按一下「確定」。

文字浮水印效果

還有一種是圖片浮水印。

首先，要有一張作為浮水印的圖片，在光影魔術手功能表中按一下「工具」→「浮水印」，選擇作為浮水印的圖片，設定位置，按一下「確定」。

圖片浮水印效果

「你太帥了。」唐僧還給沙僧發了一個玫瑰花，接著他又問「我看你的帖子有許多張照片，每張都有浮水印，這是一張一張弄的嗎？多累呀！」

「當然不是一張張弄的了，我是批次處理。」

「那你教教小美眉我好嗎？」

「這個有點難度！」

「好哥哥，教教我吧！」

悟空和八戒在一旁竊笑，師父真會裝嫩。

「那好吧！」

怎樣批次處理圖片

如果要為一批圖片進行一組相似的操作,無需逐一進行,可以使用光影魔術手的「批次處理」功能。

使用方法:按一下功能表「檔案」→「批處理」。

請注意,批次處理時應該養成良好的習慣,在任何情況下,儘量不要覆蓋原始檔。

選取要處理的多張圖片

添加動作,一次可增加多個動作

有些複雜操作，可以按一下 [動作選項設定] 來設定動作參數

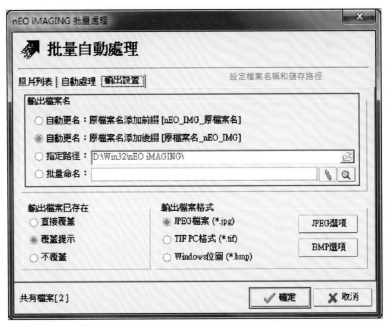

最後設定輸出檔案名稱和路徑，按一下「確定」開始處理

「我也想弄個攝影部落格，你教教我怎麼寫攝影部落格吧？」

「當然有，網址是××××××××。」

「哥哥，你太厲害了，我迷死你了。你有部落格嗎？」

寫好攝影部落格的心得

1. 有時美好的不僅是照片，還有拍攝照片的過程。盡量真實全面地記錄自己的攝影過程，展示最感人的自我。

2. 不要急功近利。不想成「知名部落格」的部落客不是好部落客，但是成為「知名部落格」是個漫長的過程，要保持良好的心態，堅持專注，勤勉不怠。

3. 溝通交流很重要，多與攝影圈朋友交流，多參與部落格圈的活動。

4. 善於使用超連結豐富部落格內容，將網路資源「據為己有」。

「對了，我還有個閨密，她想透過網拍賣東西，可是不會拍照，你也教教她吧！」

怎樣拍好網拍照片

與其他攝影不同，網拍的目的是為了銷售，因此，傳遞商品資訊，盡可能展現商品誘人的一面，刺激購買欲是最關鍵的。

1. 圖片要盡量清晰

模模糊糊的照片是不會激發人們的購物欲望的。這就要求對焦準確，拍攝穩定，如果允許可以選購三腳架，如果常拍小物件建議選購微距鏡頭。

2. 色彩還原真實

色彩偏差不但會影響商品形象，還可能引來不必要的誤會。還原色彩的方法是控制好白平衡。如果覺得白平衡不好控制，可以在照片視野內放置一小塊白色物體，後期依靠它來校正。（參見第106頁）

3. 服裝攝影

銷售服裝應儘量請模特兒試穿拍攝，如考慮個人隱私，可不拍攝頭部。如果沒有模特兒，也一定要燙平整，放在單色背景下

4. 飾品攝影

拍攝。切忌褶皺和隨意放置。

拍攝時應該參照美食攝影做法，以黑色絨布襯底，多放幾盞檯燈環繞被攝飾品，營造晶瑩剔透、閃閃發光的感覺。建議使用微距鏡頭拍攝，儘量展現飾品細節。

5. 食品攝影

參照美食攝影做法，精選容器和桌布，巧妙搭配前景、背景環境，使用微距拍攝，虛實結合，展示誘人細節，刺激購買欲望。

6. 資訊產品攝影

儘量使用白色光源並在白色背景下拍攝。拍攝時選好角度，避免反光。在必要時可以選購攝影專用燈箱。手機、電腦等的螢幕可以後期用 PS 嵌入圖片，避免採用單調的黑色。

「哥哥，你太厲害了，你住在哪裡呀？」

「我就在影清寺附近！」

「太好了，我也離那不遠，我可以見見你嗎？」

「這個……好吧！」

「那我們今晚 8 點在影清寺西邊300米的

酒吧門前見吧，我也叫上我的閨密，也是個漂亮小美眉。」

「好，到時怎麼認你？」

「我到時身穿一個斜披露肩的衣服，我的閨密穿一個獸皮花紋的超短裙。對了，我的閨密還會跳鋼管舞，到時給你跳一個。」

「好，不見不散。」

唐僧和悟空、八戒已經樂得不行了，前仰後合，捂著肚子。

當晚 8 點，唐僧披好了露肩的裂裝，悟空穿好了虎皮「超短裙」前去酒吧，遠遠見到悟淨在門前四處張望。唐僧一步上前，「傻哥哥，我和我的閨密來了，你看是不是身穿一個斜披露肩的衣服，一個獸皮花紋的超短裙，對了，一會兒悟空還要給你表演鋼管舞呢！哈哈哈……哈哈！」

沙僧自知被耍，臊得臉上紅一塊白一塊，說：「阿彌陀佛，師父、悟空、莫再責怪我了，出家人慈悲為懷，我只是見那位施主十分好學，才教她些技法，誰知道你們是釣魚執法的餌呢？」

沙僧被師徒恥笑著回了影清寺。此時，影

清寺的老方丈索康與高采烈地回來，對唐僧師徒說：「列位大師，大喜事呀，聖上聽了我的報告，又看了我用光影魔術手處理的照片，龍顏大悅。明天要來影清寺，請唐長老為他講解PS！」

「啊？」唐僧一驚，「貧僧不會用什麼PS，我的大徒弟孫悟空會用，請他講解如何？」

「這個……不好吧？這可是欺君之罪。」

「這可怎麼辦？」唐僧慌了，老方丈也束手無策。

悟空說：「不如這樣，明天講課之時，您坐在前面，我坐在布幕後面，我說一句，您學一句，我們給皇帝演個雙簧。」

「就依悟空！」

次日清晨，影清大殿內張燈結綵，寺門大開，淨水潑街，黃土墊道，恭候皇帝駕到。唐僧早準備好了，坐在法台之上，悟空藏在身後。

皇帝來了，在簡短的握手合影後，唐僧開始講了……

Photoshop技術博大精深，今天貧僧就講講其中精華的RAW處理技術。

RAW 的秘密

RAW在英文中是沒有煮過的意思，這裡指沒有加工過的數位檔。我們知道，拍攝JPG格式的圖片時，相機的感光元件（CCD或CMOS）負責將光信號轉換為電信號，影像處理晶片根據使用者設定的色彩空間、白平衡、銳度、對比度、降噪等資訊，將電信號轉換成JPG圖像儲存起來。

而拍攝RAW格式的話，機身上的所有設定除了ISO、快門、光圈、焦距之外，其它對RAW文件一律不起作用。上述的色彩空間、白平衡、銳度、對比度、降噪等均在用電腦轉換RAW時才指定，這就給後製處理留下了最大的餘地。攝影師透過恰當的電腦後製，可以將相機的能力發揮到極致，這就是RAW產生高畫質的秘密！

悟空說一句，唐僧學一句，還算順利。唐僧剛說完這些，皇帝插話了：「你給朕說，怎麼拍RAW格式的檔案？」

悟空聽了嘀咕一句：「皇帝怎麼連這個都不會。」誰知，唐僧也大聲說：「皇帝怎麼連這個都不會。」悟空趕忙對師父說：「你說什麼？」皇帝問。悟空趕忙對師父說：「沒這句！」唐僧說：「沒這句！」

「你再說一遍？」皇帝生氣了！悟空說：「你閉嘴！」唐僧大喊：「你閉嘴！」

皇帝怒了：「是誰在搗鬼？給我推出去斬了！」老方丈慌忙跪倒，說出了實情，求皇帝原諒。皇帝聽說孫悟空的名字，忽然問，「是不是當年大鬧天宮的孫大聖？」

方丈說：「正是！」皇帝慌忙過來見禮，說：「我當年乃是天宮鏡頭科的科員，大聖當年大鬧天宮後，我們也就離開了，後來下界當了獅駝國的皇帝，今天終於又見到大聖了，你可是我的老長官！」悟空替代了唐僧，坐上法壇繼續講法，皇帝畢敬地聽著。

以佳能相機為例講解設定RAW格式的方法：按下【MENU】鍵叫出選單，按左右、上下鍵移動到【畫質】功能表，按【SET】鍵進入，通過左右、上下鍵設定，調到RAW或者RAW+L，最後按【SET】鍵完成。RAW+L就是拍攝一張照片，以RAW格式保存一次，同時也用JPG格式保存一次。

注意：由於RAW格式的檔案較大，因此儲存時間較長，會使連拍速度降低。

皇帝迫不及待地拿過相機，設定為RAW格式拍了兩張，傳入電腦。奇怪，為什麼這些圖片是不可識別的圖示？

悟空說：「沒錯，一般的看圖軟體無法直接顯示RAW檔。不同品牌相機的RAW檔也各不相同，例如佳能的檔案名一般為XXX.CR2；而尼康為XXX.NEF。」

「那怎麼觀看RAW檔呢？」皇帝問。

Section 91

觀看 RAW 的方法

目前，能夠直接查看 RAW 檔的軟體還不是很多，包括 Windows 內建的「相片檢視器」在內都不可以。可以觀看該格式的軟體分通用和廠家專用兩類。

1. 通用軟體

Picasa。這是 Google 提供的一款看軟體，介面華麗，性能卓越。

下載位址：http://picasa.google.com

ACDSee。這是一款老牌看圖軟體，相容性好，但是可能需要付費使用。

下載位址：http://www.acdsee.com

2. 廠商專用軟體

佳能 Digital Photo Professional。簡稱 DPP，集導入、看圖、轉換、修改為一體，可從相機附贈光碟上安裝，不必額外支付費用。

尼康 View NX。這是一款尼康新近推出的觀看、處理 RAW 檔的小軟體，相較於尼康另外一款付費專業軟體 Capture NX2，它小巧、免費，更適合初學者，可在附贈光碟或者尼康網站上找到。

「怎麼看圖朕已經知道了，大聖你快說說怎麼用 PS 處理吧！」

3. 用 Photoshop 處理 RAW

首先，請確認你的 PS 版本，推薦在 Photoshop CS2 以上，新版 PS 的相容性更好些。另外，如果你的 PS 不是完整版，還需要單獨下載並安裝一個外掛程式──Adobe Camera Raw。

下載位址：http://www.adobe.com/products/photoshop/cameraraw.html

安裝方法：如果下載的是可執行檔則直接安裝。如果不是，則解壓得到一個 Camera Raw.8bi 的檔，將其拷貝到 Program Files/Common Files/Adobe/Plug-Ins/CS4/File Formats 資料夾內。

接著用 PS 來打開 RAW 檔。

以 Photoshop CS5 為例，首先啟動 PS，按一下「檔案」→「開啟」，開啟要處理的 RAW 檔。

PS處理 RAW 曝光問題

曝光過度和曝光不足是初學者經常遇到的問題，是不是這樣的照片就沒用了呢？當然不是，如果選擇RAW格式，通過Camera Raw可以在盡量少損失畫質的前提下調整曝光、亮度。

處理後效果：修改後照片曝光明顯改善，而且細節得以保留。

原圖：這是一張拍攝於天津義式風情區的照片，原圖曝光不足，黑暗不可辨識，幾乎成為「廢片」。

現在來看看修改過程。

開啟PS，進入Camera Raw介面，在「基本」選單中，紅框區域是調整曝光的相關操作。

將「曝光度」適當提高（向右拉動），畫面曝光明顯改善，調整「亮度」也可以達到類似的效果。

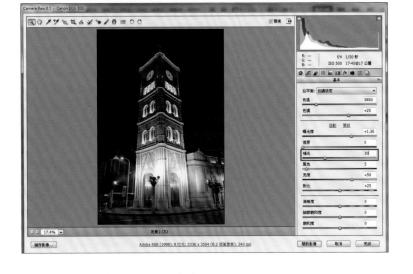

如果覺得效果不理想，不要著急，還有下面的方法。

調整「補光」可以提高畫面黑暗部分的亮度，顯現出更多景物。

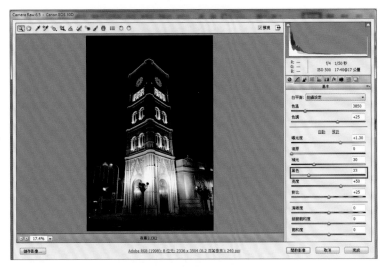

與「補光」相反的操作是「黑色」，拉動可以填充黑色，適合製造暗調氣氛。當然，對這張照片來說，不太需要「黑色」的操作。

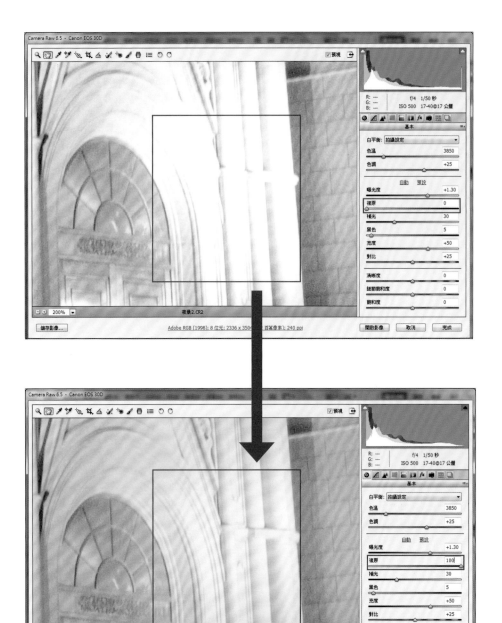

在調整後放大圖像觀察，會發現很多細節由於提升曝光、補光等操作變得過亮，這時可以藉由「復原」解決。

通過拉動「復原」，亮部細節逐步顯現，過亮區域得到恢復。「復原」適合修復曝光過度的照片。

原圖

處理後效果

PS 處理 RAW 色彩相關問題

別看單眼相機照片「灰頭土臉」，其實美妙的色彩都藏在RAW中，只要稍稍調整即可。

在「HSL/灰階」選單中，有「色相」、「飽和度」、「明度」三個功能選單，這是與色彩相關的。

首先看色相。色相可以視為色彩的取向特徵。我們看到「紅色」、「黃色」、「藍色」等 8 條軌道，調整每個軌道意味著改變畫面中該種顏色的色彩取向。例如希望把天空色調得偏紫一點，可以拉動「藍色」軌道滑桿向右，即向紫色方向移動，這樣畫面中藍色調的部分都會向紫色轉變。同樣，希望草更綠一點則可滑動綠色、淺綠色滑桿實現。

有一點需要注意：任何調節都要有限度，不能超越事物本身可能的顏色，否則更會給人做作，甚至造假的感覺。

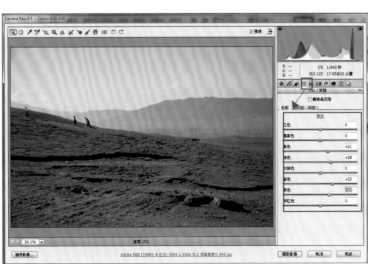

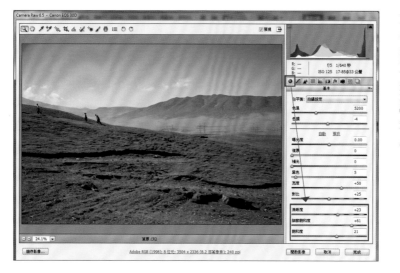

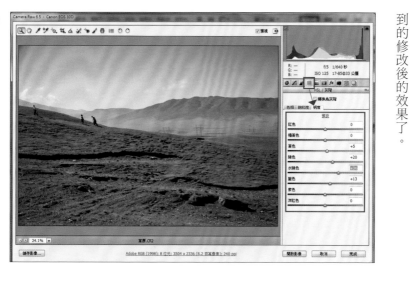

接著來調整飽和度。飽和度就是顏色的濃淡。打開「飽和度」功能選單，可以將需要「加深」的顏色向右滑動。

如果需要調節整個畫面所有顏色的飽和度，而不是某一種顏色的，可以回到「基本」選單，透過增加「飽和度」、「細節飽和度」實現，而「透明」選項則可以增加照片的「透亮」程度。

回到「HSL/灰階」選單中，進入「明度」功能選單，為了使天空和燈光看上去更亮些，可以嘗試提高「藍色」、「綠色」、「黃色」的明亮度。這樣就得到了前面看到的修改後的效果了。

「說到這裡還有一個技巧。」悟空說。

「什麼技巧？」皇帝瞪大了眼睛。

PS 處理 RAW 獲得準確白平衡的方法

拍攝照片時，在構圖裡放置一個白色物，可以是白紙、白色衣服等，要放在不影響構圖的地方，面積不能太大，並且要讓其充分受到現場光線的照射。將這個物體拍進照片，後期轉換時用 Camera Raw 左上方的白平衡吸管吸取這個物體，就可以還原正確的白平衡了。最後別忘了把白色物剪裁掉哦！

接著再說說神奇的銳化和降噪。所謂銳化，就是使照片看上去更清晰，但過度的銳化會增加照片的噪點；降噪功能正好相反，可以去除由於高 ISO 等引起的噪點，但是過度降噪也會損失畫面的清晰度。

13-白平衡吸管2.tif

PS處理RAW銳利化、噪點、暗角、紫邊的問題

銳利化圖像

進入「細部」選單，調整「銳利化」的四個滑桿「總量」、「強度」、「細節」、

銳利化前圖像（局部放大）

銳利化後圖像（局部放大）

「遮色片」，直到滿意（有時候，不必記憶每個滑桿的具體含義，在慢慢嘗試中即可得到理想的效果）。

降噪前圖像（局部放大）

降噪後圖像（局部放大）

噪點處理

進入「細部」選單，調整「雜訊減少」的兩個滑桿「明度」、「顏色」，直到滿意為止。

四周出現暗角、橫線變形成了弧線、局部放大發現明顯紫邊

處理鏡頭暗角、變形、紫邊等瑕疵

有些相機鏡頭（主要是便宜的鏡頭）在使用時會出現四角偏暗（暗角）、畫面畸變（變形）和邊緣出現色差（紫邊）等情況，如果被攝物體亮度較高，例如天空、大海等就會更明顯。Camera Raw提供了一系列修正這些問題的辦法。我們拿一支低階廣角鏡頭對著方格紙拍攝，暗角、變形、紫邊問題十分明顯。

進入「鏡頭校正」選單，在「描述檔」中，軟體會自動檢測到所使用的相機和鏡頭，並自動修正，如果對結果不滿意，可以按一下「手動」（部分版本的Camera Raw沒有此功能，需要直接進行手動修復）。

208

進入「鏡頭校正」，選擇「手動」，調整「鏡頭暈映」中的選項，可以修正暗角。

進入「鏡頭校正」，選擇「手動」，調整「變形」中的選項，就可以修正各種圖像畸變。

進入「鏡頭校正」，選擇「手動」，調整「色差」中的選項，即可修正紫邊。

在上述調整做完後，就可以透過右下方「開啟圖像」按鈕到Photoshop主介面中進一步編輯、儲存圖像了。

還有一個問題需要注意：如果一個操作（例如調整曝光、色彩等）既可以透過Camera Raw完成，也可以在Photoshop主介面中完成，那就請儘量選擇Camera Raw，這樣可以最大程度上減少畫質損失。

皇帝聽得心悅誠服，讚歎道：「PS的這個外掛程式真的不錯，不過可惜只能針對RAW格式。我以前拍的JPG圖片要是能用Camera Raw處理就好了。」

「看你誠心，老孫再教你一招。」

Section 96

如何用 Camera Raw 開啟 JPG

打開Photoshop，按一下「檔案」→「開啟為」，選擇檔案，並在「開啟為」中選擇Camera Raw，便會啟動Camera Raw編輯JPG檔。

當然，雖然都是用Camera Raw編輯，JPG的處理餘地就遠遠沒有Raw大了。因此，如果可能還是盡量拍攝Raw格式的圖片。

在悟空的指導下，皇帝學會了不少PS知識，他在皇宮裡大排宴席，招待唐僧師徒。席間，唐僧問皇帝，此處距離西天大雷音寺還有多遠。皇帝說，「啊？你們走錯了，出了女兒國應該向南行，你們這是向西行了！」

師徒四人當時暈倒！

歷萬險終抵大雷音
大雄殿師徒面佛祖

Section **97**

GPS 在攝影中的應用

「我說買個指南針吧？你們不聽。」八戒哼哼道。

「無妨，無妨，我送你們一件寶物！此物是GPS，也稱為全球衛星定位系統，可以幫你找到你的位置。」皇帝說。

「還有此物？」唐僧詫異道。

「當然，此物安裝在手機上，可以為人引路；安在車上，可以為車引路；還有一種可能，就是安在相機上！」皇帝說。

「莫非是為相機引路？」八戒問。

「非也，可以讓相機的每張照片都記錄下地球的經緯度，這樣以後就知道照片在哪裡拍的了。」

經常在外面拍片的攝影師總會遇到這樣的尷尬，面對一張美麗的風景照片無法說清楚確切的拍攝地點，這時就需要GPS幫忙。

GPS就是全球衛星定位，很多有車的朋友對它一定不陌生，它能夠引導你的愛車到達你想去的任何地方。這是因為GPS可以接收衛星信號，判斷所在地的確切經緯度，結合電子地圖，引導行車。同樣給相機加裝GPS功能，可以在照片的EXIF資訊中寫入該照片的拍攝地的經緯度，從而輕而易舉地找到拍攝地點。

目前，一些小型數位相機已經開始嘗試內建GPS功能，而大多數單眼相機還需要通過購買外接的GPS套件實踐GPS功能。不管怎樣，使用具有GPS功能的相機拍照後，可以用如下方法在電腦上查看照片的GPS資訊。

內建 GPS 的數位相機 P6000

單眼相機外接 GPS

索尼的微單 NEX-5、單電 SLT-A33、
單眼相機 DSLR-A580

首先，建議下載一款查看EXIF的專業軟體IEXIF 2.0（下載位址：http://www.opanda.com），並安裝在電腦上。

安裝完成後，右擊一張圖片，即可看到「查看Exif/GPS/IPTC資訊」、「定位查看GPS衛星地圖」命令，這時選擇「定位查看GPS衛星地圖」，就會自動打開Google地圖，定位該照片的拍攝地點。

「太神奇了，俺老孫也是頭回聽說。」悟空說。

「大聖，神奇的遠不止這些，自從你離開天宮後，天上的攝影界又有兩件新發明。」

「哦？還有這等事？」

「對，那就是單電和微單！」

Section 98

單眼相機、單電和微單

讀過本書，想必你對單眼相機已經很熟悉了，隨著技術的不斷發展，單眼相機誕生了兩個同胞兄弟——單電和微單。

簡單解釋一下三者的區別！

1. 單眼相機

單眼相機擁有一個可以升起／放下的反光板（把鏡頭取下就能看見），並採用光學取景器。

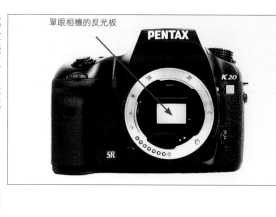

單眼相機的反光板

代表機型：佳能EOS 600D、尼康D90、索尼DSLR-A580等。

優點：取景舒適，可以「所見即所得」，反應迅速。

缺點：拍攝時的聲音無法消除，體積龐大，價格高。

2. 單電

用一個固定的半透明反光鏡替代了可活動的反光板，從而減小了相機體積。

代表機型：索尼SLT-A55/SLT-A33。

優點：價格比較便宜，體積小，連拍速度快，錄影時可以自動對焦。

缺點：與單眼相機相較之下比較耗電。

3. 微單

乾脆沒有反光板，外形更類似傳統小DC，但可以換鏡頭。

代表機型：索尼NEX-5c/奧林巴斯E-PL3。

優點：價格比較便宜，體積非常小、重量輕，攜帶方便。

缺點：對焦慢，小機身容納較大的長焦鏡頭時顯得頭重腳輕。

（注：單電和微單的分法尚有爭議，也有人認為微單就是單電的一種。）

購買建議：

如果不太在乎體積，比較在意畫質和拍攝感受，推薦單眼相機。如果比較在乎體積和畫質，推薦單電。如果十分在乎相機體積，同時兼顧畫質，推薦微單。

「原來如此，你再給我說說，這天宮還有什麼有意思的新鮮事？」聽了這些，悟空急切地問。

「其他的事情就不多了，但是有一件事情值得一說。」皇帝喝了一口酒，「那就是天宮競相爭買『蘋果』！」

「難道王母娘娘的蟠桃園改種蘋果了？」悟空問。

「此『蘋果』非彼蘋果，這個『蘋果』指的是米國的一家公司Apple，天上的各路神仙都以擁有一個蘋果的手機、平板電腦和MP4為榮呢！」

「你那快給我們說說這是怎麼回事？」

照片如何傳入「蘋果」

蘋果的iPad、iPhone、iPod touch以做工精緻和介面華麗著稱，非常適合展示照片，將自己的大作和美圖放入其中欣賞，再合適不過了。

如果想將自己拍攝的美圖傳入蘋果的iPad、iPhone或者iPod touch觀看，需要以下的操作：

1. 到蘋果的官方網站下載並安裝免費軟體iTunes。
 網址：www.apple.com.tw。

2. 在電腦上建立一個資料夾，例如【悟空的照片】，將要傳入的照片分成若干個子資料夾複製到【悟空的照片】資料夾，一個子資料夾將來對應一個iPad、iPhone或者iPod touch的子相簿。

3. 將iPad、iPhone或者iPod touch用傳輸線和電腦連線，並打開iTunes，分五步：

 (1) 左側選擇你的【設備】（如無「設備」欄目，表示傳輸線沒插好）。

 (2) 選擇【照片】。

 (3) 勾選【同步】，並選擇【來自的資料夾】。

 (4) 選擇好後找到【悟空的照片】，確定。

 (5) 點擊【應用】即開始同步。

 完成後按一下【設備】名稱後面的向上的彈出圖示拔出設備。

4. 進入iPad、iPhone或者iPod touch的【照片】欄位就可以看到所要的美圖了。

注意：不要隨便刪除電腦上【悟空的照片】資料夾的照片，否則下次同步時，iPad等上對應的照片也會自動被iTunes刪除。

酒席宴畢，皇帝送唐僧師徒上路，在獅駝國皇帝給的GPS的指引下，師徒四人順利向西天聖境進發。

聖境畢竟是聖境，這裡玉樹瓊花盛開，樓臺殿閣高聳，仙氣繚繞。師徒四人沐浴更衣，一步一叩首，以極其虔誠的心走向大雷音寺。

師徒四人來到了大雷音寺山門之下，被眼前的景象震驚了。只見山門下，一群群俊男靚女，高舉「我愛唐僧」、「最愛悟空！」等牌子、拿著鮮花，舉著相機對他們歡呼。一群羅漢，手把手，背對唐僧，組成人牆，控制著試圖往前衝的人群。唐僧趕緊整整了整袈裟和帽子，衝到人們面前，不停地與「唐粉」們握手。

此時，一個主管模樣的羅漢朝唐僧走了過來，說：「唐師父，你怎麼才來呀，保安弟兄們都快撐不住了。您快進來！」

唐僧進了雷音寺，窗外粉絲的歡呼聲還在繼續。羅漢問他們，「你們這一路披荊斬棘，降妖捉怪，可曾學到什麼？如果如來佛祖問起，你們都會什麼？」

唐僧說，「我那大徒弟孫悟空，教給我99

種攝影大法，還有4件攝影法寶，二徒弟教我泡妞技術若干，三徒弟教我上網技術若干⋯⋯」

「不對呀，你應該學會100種攝影大法，還差一種呢？」羅漢問。

「這個⋯⋯還有此事？」師徒都很詫異。

悟空生氣了⋯：「你管我們會幾種大法呢？你問問如來，想不想把經書授給我們，不想的話老子走了！」「悟空，休得無禮！」羅漢爺，您能否給我們看看還差什麼？」唐僧趕忙說。

「這個⋯⋯你們會用單眼相機錄影嗎？」

「這個不會！單眼相機不是拍照的嗎？怎麼還能錄影？」唐僧答道。

「那缺的就應該是這個，看在您們虔誠向佛的份兒上，我給你們說說單眼相機錄影。早期生產的數位相機沒有錄影功能，不過現在的可以了，而且有些還是Full HD影。

「敢問羅漢爺，什麼是Full HD？」唐僧問。

Section **100**

什麼是 Full HD？
用單眼相機怎樣拍攝 Full HD 影片

介紹「Full HD」之前，首先要明白電視螢幕（或影片）的解析度概念，解析度簡單的說就是電視螢幕寬度（水平）、高度（垂直）由多少像素點組成。

常見的電視解析度有640×480、1280×720、1920×1080等，一般來說，把高度（垂直）大於720的影片稱為HD，而1920×1080稱為Full HD。能夠播放HD影片的電視叫作HD電視機，能播放Full HD影片的電視叫作Full HD電視機。

相對於非Full HD影片，Full HD影片的現場還原更加真切，表現力更好，是影片技術的發展方向。

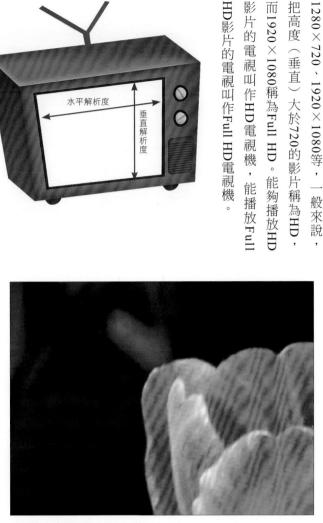

水平解析度

垂直解析度

HD 效果（局部放大）

非 HD 效果（局部放大）

以佳能EOS 600D為例，單眼相機錄影分為三步驟：

1 将模式转盘调整至摄像模式

2 半按快门对焦

「原來如此，和尚，我們能見如來了吧？」悟空聽完了問。

唐僧答道：「我們經歷千山萬水，無數磨難，終於來到西天大雷音寺，面見佛祖，為的是求取數位真經。」

「悟空，不得無禮，阿彌陀佛，貧僧感謝羅漢爺指點！敢問我們何時能面見佛祖？」唐僧說。

如來：「來求取數位真經，帶隨身碟了嗎？」

「待我去通報一聲。」

唐僧師徒……

幾分鐘後，裡面傳話，如來佛祖有請。

如來又問：「行動硬碟呢？」

師徒四人忙整好衣冠，畢恭畢敬地隨羅漢前往大雄寶殿。只見寶殿內金碧輝煌，仙氣繚繞，五百羅漢列立兩旁，如來佛祖端坐中央，正襟危坐，法相莊嚴。

唐僧師徒……

如來繼續問：「MP3、MP4也可以！」

悟空挖起耳朵來……

跪在大雄寶殿上，唐僧思緒萬千，心想：

如來歎了口氣：「哎！那你們就原路回去吧，我用MSN傳給你們。」

「一路上，我們披荊斬棘，歷經千難萬苦，打得過妖精，捉得住怪物，拍得了美女，教得了皇帝，成功人士就是這樣煉成的，今天終於面見如來佛祖，取了數位真經！我就要混出頭了！」

唐僧這次真急了：「早知道加你MSN就好了，老子還走這麼遠幹嘛？」

他正想著，如來問：「下面跪的可是唐僧師徒？」

佛祖說：「不折騰你們一趟，這麼多讀者怎麼能學會單眼相機攝影呢？……」

唐僧：「正是貧僧！」

如來問：「你們為什麼來到西天極樂世界？」

需要注意的是：

1. 不同型號的相機，操作方式可能不一樣，可以參見說明書或「Google」一下。

2. 按下〔MENU〕可以設定短片尺寸，選擇普通（640×480）、HD（1280×720）還是Full HD（1920×1080）。一張4GB容量的記憶卡，可以拍攝一般影片24分鐘、HD影片18分鐘、Full HD影片12分鐘。

3. 儘量選擇速度快的記憶卡，低速記憶卡可能造成拍攝及重播不正常。

4. 拍攝中如果被攝物體的距離發生變化，可以按＊鍵繼續對焦。

碁峰資訊

讀者服務

感謝您購買碁峰圖書，如果您對本書的內容或表達上有不清楚的地方，或是有任何建議，歡迎您利用以下方式與我們聯絡，但若是有關該書籍所介紹之軟體方面的問題，建議您與軟體原廠或其代理商聯絡，方能儘快解決您的問題。

▶ 網站客服：請至碁峰網站 http://www.gotop.com.tw 「聯絡我們」\「圖書問題」留下您所購買之書籍及問題。(請輸入書號或書名以加快回覆之速度)

▶ 傳真問題：若您不方便上網，請傳真至 (02)2788-1031 圖書客服部收

▶ 客服專線：請撥 02-27882408#861，洽圖書部客服人員。

如何購買

▶ 線上購書：不用出門就可於各大網路書局選購碁峰圖書。

▶ 門市選購：請至全省各大連鎖書局、電腦門市選購。

▶ 郵政劃撥：請至郵局劃撥訂購，並於備註欄填寫購買書籍的書名、書號及數量

帳號：14244383　戶名：碁峰資訊股份有限公司

(為確保您的權益，請於劃撥後將訂購單傳真至 02-27881031)

碁峰全省服務團隊

學校或團購用書請洽全省服務團隊，將有專人為您服務

台北總公司	服務轄區：基隆、台北、桃園、新竹、宜蘭、花蓮、金門 電　話：(02)2788-2408　傳真：(02)2788-1031
台中分公司	服務轄區：苗栗、台中、南投、彰化、雲林 電　話：(04)2452-7051　傳真：(04)2452-9053
台南分公司	服務轄區：嘉義、台南 電　話：(06)270-8568　傳真：(06)270-8579
高雄分公司	服務轄區：高雄、屏東、台東、澎湖、馬祖 電　話：(07)384-7699　傳真：(07)384-7599

瑕疵書籍更換

若於購買書籍後發現有破損、缺頁、裝訂錯誤之問題，請直接將書寄至：台北市南港區三重路 66 號 7 樓之 6，並註明您的姓名、連絡電話及地址，碁峰將有專人與您連絡補寄同產品給您。

●國家圖書館出版品預行編目資料●

第一次玩攝影就上手：拍出好照片一定要懂的一百招 / 賈鐵英, 焦點著. -- 初版. -- 臺北市：碁峯資訊, 2012.05

面；　公分

ISBN 978-986-276-423-7(平裝)

1. 攝影技術　2. 數位攝影

952　　　　　　　　　　　　　　　　101000958

書　　　名	第一次玩攝影就上手｜拍出好照片一定要懂的一百招
書　　　號	ACV025200
作　　　者	賈鐵英 / 焦點
建 議 售 價	NT$450
發 行 人	廖文良
發 行 所	碁峯資訊股份有限公司
地　　　址	台北市南港區三重路 66 號 7 樓之 6
電　　　話	(02)2788-2408
傳　　　真	(02)2788-1031
法 律 顧 問	明貞法律事務所　胡坤佑律師
版　　　次	2012 年 05 月初版